중세 유럽의 복장

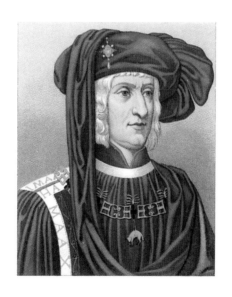

AK TRIVIA SPECIAL

AK Trivia Book에 대하여

Trivia[trɪviə] :
명사. 《때로 단수취급》하찮은[사소한]일(trifles): 잡동사니 정보, 잡학적(雜學的) 지식.

사전적 정의에 따르면 트리비아(Trivia)란 잡동사니 정보나 잡학적(雜學的)인 지식을 말합니다. 역사와 전통을 자랑하는 트래키(Trekkie) 등, 흔히 오타쿠라는 통칭으로 불리는 이들을 중심으로 생산ㆍ소비되는 서브 컬처적 지식이 그 대표적인 예라고 할 수 있습니다. 어느 시대든 서브 컬처는 문화의 획일화를 방지하고 좀 더 나아가서는 활력을 불어넣는 작용을 해왔습니다. 컨텐츠야말로 가히 모든 것을 지배한다고 할 만한 21세기에 와서는 두말할 여지가 없겠지요.

AK TRIVIA BOOK은 방대한 정보와 지식을 주제별로 집대성한 백과사전입니다. 주류 문화와 지식보다는, 우리가 놓치기 쉬우면서도 호기심을 불러 일으키는 주제에 무게를 두고 있습니다.

 하나의 주제가 한 권으로 완결되는 간결함(Simple)
 한눈에 이해되는 풍부한 도해 자료(Clear)
 전문가의 신뢰할 만한 내용(Reliablity)

AK TRIVIA BOOK은 교양과 지식은 물론 다양한 분야의 창작자들에게 아이디어와 자료적인 면에서 많은 영감을 제공할 것입니다. 더 나아가 자신의 세계관이 확장되면서 지구촌에서 일어나는 온갖 현상을 바라보는 인식의 틀이 한껏 넓어지는 짜릿한 지적 만족을 맛볼 수 있을 것입니다.

AK TRIVIA BOOK은 여러분의 호기심을 풀어주는 좋은 벗. 여러분만의 창작 비밀 노트에 도움이 되는 등대지기가 되고자 합니다. 언제나 독자 여러분들의 취미생활을 응원합니다.

서문

이 책은 19세기 프랑스의 유명한 디자이너 오귀스트 라시네가 1877년부터 1888년까지 발행했던 『복식사(LE COSTUME HISTORIQUE)』 전 6권 가운데 제3권과 제2권에서 중세 유럽의 복장을 중심으로 발췌한 것이다.

당시는 복식사에 대한 연구가 활발하여 아름답고 뛰어난 책이 줄지어 등장했는데, 그중에서도 『복식사』에 실린 자료가 가장 아름답고 풍부하다고 알려져 있다.

실린 자료들이 정점에 오른 석판 인쇄 기술 덕분에 금은을 포함한 다양한 색상으로 인쇄되어 매우 화려하며 기품 넘치는 우아한 용모와 자태를 보여주고 있으므로 인쇄된 책들 중에 가장 아름답다고 손꼽힌 것은 당연한 일이다.

이렇듯 매우 호화로운 책이기 때문에 오늘날에는 소장은 물론 한 번 보는 기회를 잡기도 무척 어려워져 버렸다.

『복식사』는 총 여섯 권으로 구성되어 있는데, 제1권에는 2권부터 이어지는 각 도록의 주요 특징이 되는 제작 의도를 모아 설명하고, 도판 500점의 요약된 내용과 복장 어휘집, 옷의 형태와 착용법 등을 실었다. 2권부터 6권까지는 도판이 각 100점씩 수록되어 있다. 도판마다 해설이 곁들여져 있으며, 500점의 도판 중에 300점은 컬러, 나머지 200점은 검정과 세피아 2도로 인쇄되어 있다.

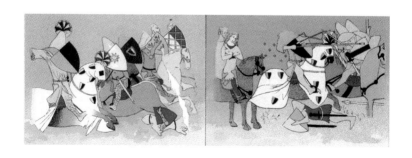

중세 유럽은 십자군이나 교황으로 대표되는 기독교 중심의 문화가 형성되어 있었고 이는 복장 등에도 막대한 영향을 미쳤다. 원저의 해설은 단순히 도판의 설명에 그치지 않고 그러한 역사적 배경과 당시의 관습, 제도까지 다루고 있으나 이 책에서는 지면 사정으로 대폭 생략하거나 요약했다. 요약판이라는 성격상 여러 가지 부족한 부분이 있지만 소박한 서민 의복과 왕후 귀족 및 성직자의 화려한 의상, 기사의 갑옷 등 중세 유럽의 다양하고 아름다운 복장을 사료로 혹은 감상용으로 즐겨 주신다면 고맙겠다.

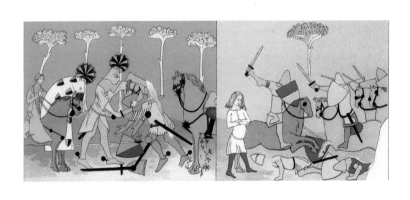

※ 이 책은 일본 마루사(マール社)가 1995년 발간한 『복식사—중세편 1』을 바탕으로, 마루사 편집부가 도판의 상당 부분에 간단한 설명만을 붙여 정리한 것이다.

※ 이 책에 사용된 용어·지명 등의 표기는 원저의 프랑스어 발음을 따랐다. 영토 구분이나 나라 이름은 19세기 후반 당시를 기준으로 한다.

※ 본문 가운데 현대에는 적절치 않은 표현이 있으나 시대 배경 등을 고려하여 원문 그대로 게재했다.

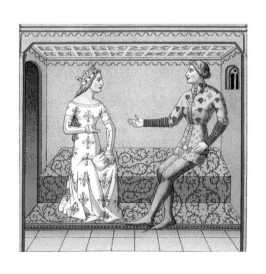

목차

비잔틴 ··· 8

프랑스−비잔틴 ·· 10

유럽 중세 ··········· 12 · 14 · 24 · 26 · 44 · 46 · 48 · 50 · 52
· 54 · 56 · 58 · 60 · 80 · 82

유럽 10~18세기 ····································· 16 · 18

프랑스 중세 ··· 22

스페인 13세기 ·· 20

중세 ······················ 28 · 30 · 32 · 34 · 36 · 38

중세 13~15세기 ·································· 40 · 42

중세 15세기 ·· 62

유럽 14~15세기 ······································· 64

이탈리아 14~16세기 ····························· 66 · 68

이탈리아 ····················· 70 · 76 · 78 · 158

이탈리아 16세기 ···················· 72 · 74 · 156

유럽 15~16세기 ········· 84 · 86 · 88 · 90 · 96 · 98

유럽 16세기 ············· 92 · 94 · 108 · 110 · 112 · 114 · 150 · 152

프랑스 16세기 ·········· 100 · 102 · 104 · 106 · 120 · 122 · 124 · 126
· 128 · 130 · 132 · 134 · 142 · 144 · 146 · 148

유럽 16~17세기 ··················· 116 · 118 · 138 · 140

프랑스와 플랑드르 16세기 ·································· 136

독일 16세기 ··· 154

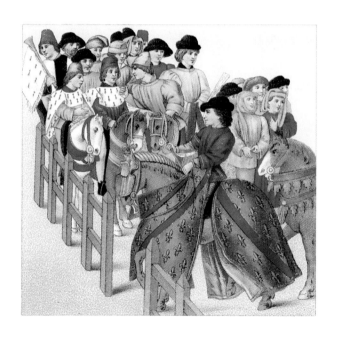

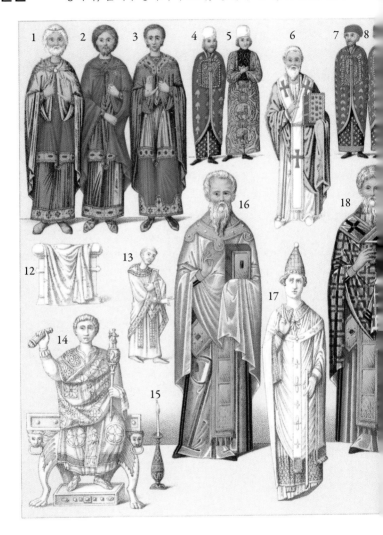

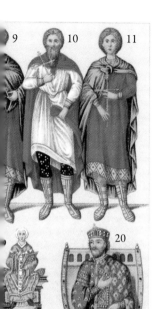

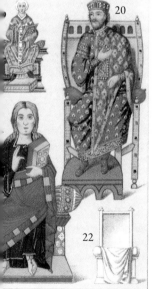

그림 1~3 − 동로마 제국의 성인, 10세기 말. 그림 3의 인물은 금빛 비단 조직의 옷깃「수페르유메랄(superhumeral)」을 착용했다.

그림 4 · 5 · 7 · 8 − 신하들. 가슴 부위에 자수를 넣은 망토를 입고 있다.

그림 6 − 그리스정교회의 주교, 9세기.

그림 9~11 − 동로마 제국의 금욕수행자, 9세기. 머리에 「사라벳라」라는 왕관 모양의 약장(훈장이나 포장 대신 사용하는 약식 기장)을 달고 또렷한 금색의 반 가죽장화를 신었다.

그림 12 · 22 − 의자, 10세기.

그림 13 − 로마 가톨릭 교회의 신부, 10세기.

그림 14 − 로마제국 말기의 집정관, 5세기.

그림 15 − 큰 촛대, 9세기.

그림 16 · 18 − 총 대주교, 9세기

그림 19 − 로마 가톨릭 교회의 주교 복장을 한 성 마르코.

그림 20 − 동로마 제국의 황제 니케포루스 3세(1078년 즉위).

그림 21 − 어두운 색의 튜닉 위에 금색 자수를 놓은 붉은 천을 걸치고 맨발에 샌들을 가는 가죽 끈으로 고정하여 신었다.

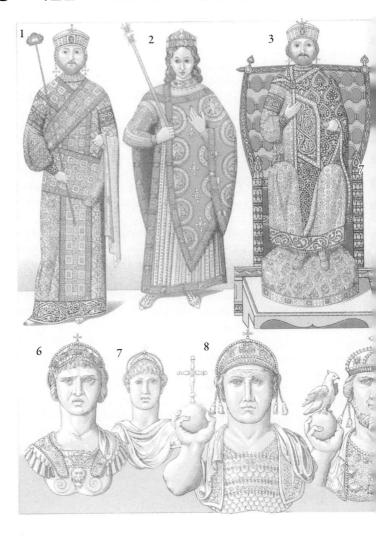

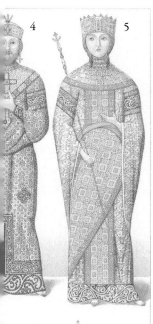

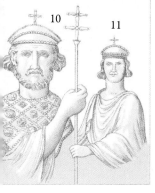

그림 1·3·4 — 황제 니케포루스 3세(재위 1078년~1081년). 그림 1에서는 긴 비단 튜닉을 입고 겉에 황제 의상의 특징 중 하나인 「파라」라는 화려한 장식이 들어간 두꺼운 옷을 어깨와 허리에 둘러 입었다.

그림 2 — 기원후 수세기 동안 황제들이 입었던 훌륭한 의상. 튜닉 위에 더 화려한 튜닉을 겹쳐 입고, 거기에 보라색 「클라미스(chlamys, 넉넉한 망토)」를 걸친 뒤 어깨에 금이나 보석이 달린 후크로 고정한다.

그림 5 — 황제 니케포루스 3세의 황후 마리아. 크고 화려한 소매가 달린 튜닉을 입고 있다.

그림 6·7 — 헤라클리우스 1세(재위 610년~641년)와 황후 에우도키아의 초상.

그림 8 — 유스티니아누스 2세(685~695년, 705~711년 두 번 제위에 오름)의 초상.

그림 9 — 필리피쿠스(재위 711~713년)의 초상.

그림 10 — 레온 4세(재위 775~780년)의 초상.

그림 11 — 콘스탄티누스 6세(재위 780~797년)의 초상.

유럽 중세 —— 시민, 군인, 성직자의 복장

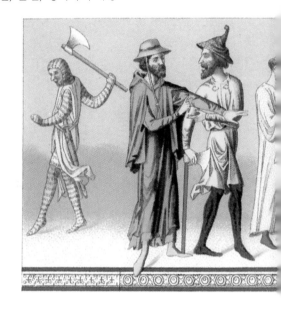

요한묵시록의 13세기 프랑스어 번역본에서 발췌. 아마도 9세기(816년)의 사본을 베낀 것으로 추정된다.

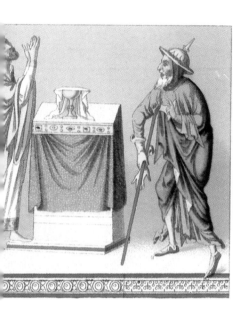

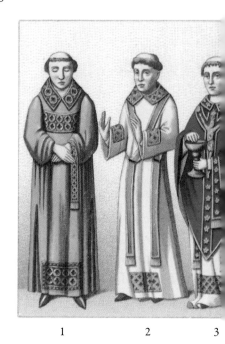

1 2 3

그림 1 - 1450년, 로마의 부제(사제의 다음 자리-역주). 금실로 짠 「달마티카 (dalmatica, T자형의 품이 넉넉한 옷)」를 입고 있다. 「클럽(곤봉 무늬-트럼 프 카드 클럽의 원형)」으로 장식되어 있으며 가장자리에는 술 장식이 달려 있다.

그림 2 · 3 - 1460년~1500년, 사제. 린넨(아마)으로 만든 밑단이 발까지 내려 오는 긴 튜닉 「알바(alba, 장백의. 사제가 미사 때 입는 발끝까지 내려오는 백색의 긴 웃옷-역주)」에 배색 등의 장식이 들어간 옷을 입고 있다.

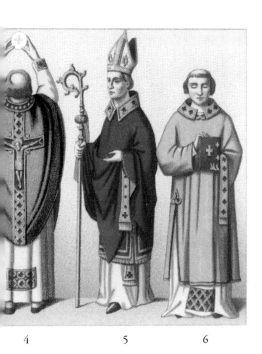

| 4 | 5 | 6 |

그림 4 — 1460년, 베네치아의 사제. 십자가 자수의 금란(金襴, 황금색 실을 섞어서 짠 비단—역주)으로 장식한 「카술라(casula, 미사를 드릴 때 사제가 입는 제복으로 소매가 없는 겉옷—역주)」를 걸쳤다. 카술라는 몸이 완전히 덮이는 긴 망토다.

그림 5 — 1450년, 주교. 자수를 입힌 「아믹투스」라는 견의(肩衣, 어깨와 몸통만 있고 소매가 없는 옷—역주)를 카술라 위에 늘어뜨렸다. 안감이 없는 카술라 속에는 자수가 들어간 달마티카를 입었다. 알바에는 장식이 없다.

그림 6 — 1460년, 플랑드르의 부제.

유럽 10~18세기 —— 폴란드, 독일의 수도사 복장

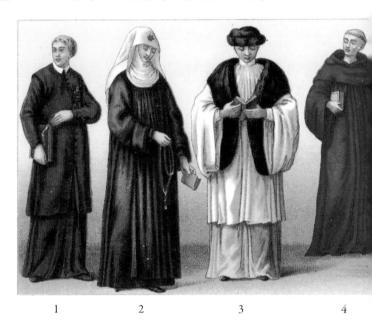

1 2 3 4

그림 1 - 폴란드, 산세파르쿠르의 대성당 참사회원의 복장으로, 17~18세기
　　　경의 수도사 제복.

그림 2 - 독일, 마리아의 종 수도회 제3교단의 수녀. 개구부가 없는 검정 튜닉
　　　을 가죽 벨트로 묶고 흰색 베일을 쓰는 것이 규칙이었다. 독일의 수
　　　녀는 이마를 가리는 베일 부분에 파란색 별 표식을 달았다.

그림 3 - 폴란드, 라트란의 대성당 참사회원의 제복.

그림 4 - 폴란드, 슬라보니아의 베네딕트회 수도사. 그들의 제복은 「로브(긴
　　　상의, 법의)」나 튜닉이었으며, 그 위에 모자가 달린 새빨간 망토를 걸
　　　쳤다.

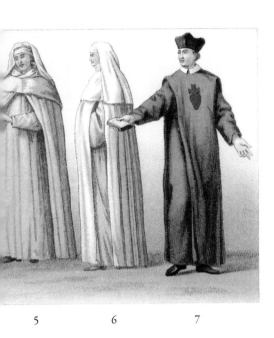

5 6 7

그림5 · 6 — 독일, 성 마들렌 수도사와 수녀. 수도사의 옷은 전부 흰색이다. 수
녀는 로브와 망토를 입고, 거기에「스카풀라리오」라는 두 장의 천
으로 만든 신앙의 표식을 가슴에 달았다. 수녀들의 복장 역시 모
두 흰색이어서「백색의 여인」이라고 불렸다.

그림7 — 폴란드, 1257년에 설립된「순교자의 고해 성사」모임의 늙은 대주교
참사회원. 폴란드 역사가의 설명에 따르면 이 그림의 인물은 쿠라크
비아 및 산도미르의 공작 보레스라스. 17세기의 습관에 따르면 교
회와 집에서 모두 흰 옷을 입었다. 그 이전에는 붉은 기가 도는 회색
옷을 입었다고 한다.

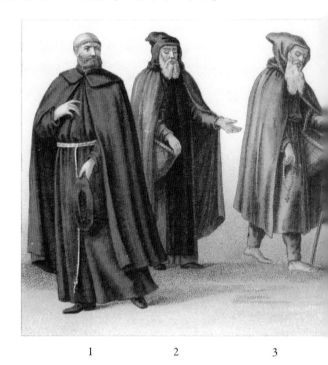

1	2	3

그림 1 — 플랑드르, 성 프란시스회의 제3교단 「고해 성사」 소속의 수도사. 길
　　　고 여유 있는 갈색 로브의 소매는 폭이 중간 정도로 손목까지 오는
　　　길이이다. 겉에 옷깃이 달린 망토를 어깨에 걸쳤다. 머리는 밀었고
　　　위에 수도사용의 작은 쓰개를 착용했다.

그림 2 · 3 · 7 — 독일과 플랑드르의 「자발적인 빈자」 교단의 수도사. 그림 3의
　　　인물은 머리에 「카퓨스」라는 두건을 쓰고 긴 수염을 길렀다.
　　　시주를 받기 위해 팔에 바구니를 걸었다.

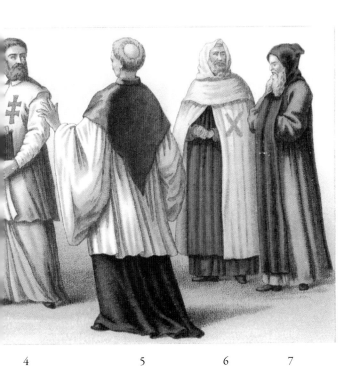

4 5 6 7

그림 4 – 폴란드, 산세파르크르의 대성당 참사회원의 복장. 「로세툼」이라는 무
릎 길이의 알바(튜닉)를 입었다.

그림 5 – 폴란드, 산에스프리의 대성당 참사회원의 복장.

그림 6 – 프로이센, 베네딕트회 「하얀 형제」 교단의 수도사. 흰색 망토에 성 안
드레의 표식인 녹색 십자가를 달았다.

스페인 13세기 —— 왕, 고위 성직자, 귀족, 무인, 부르주아 등

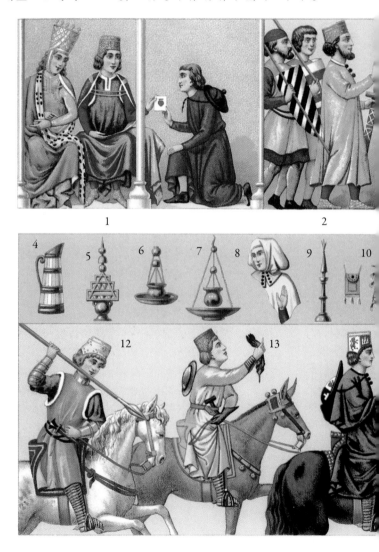

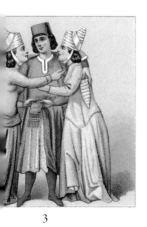

3

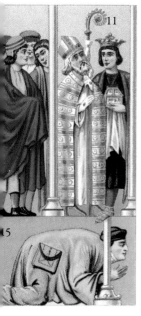

11

5

그림 1 − 린넨으로 만든 섬세한 티아라(여성용 왕관)「센다르」를 쓴 여인.

그림 2 − 무사의 리더.

그림 3 − 여성들이 맞이하는 남자는 순례자들의 소지품인 큼직한 스카프「파하」를 내밀고 있다.

그림 4 − 구리 도금을 입힌 목제 물 주전자.

그림 5 − 받침이 달린 램프.

그림 6 · 7 − 걸어서 늘어뜨리는 형태의 램프.

그림 8 − 「아르므치아」라는 옷을 입은 일반인.

그림 9 − 구리제 촛불 77개.

그림 10 − 자수를 넣은 허리에 차는 주머니(지갑 대용으로 쓰였다).

그림 11 − 성유물 상자를 든 알퐁스 10세와 주교도 포함된 수행단. 왕은 빨간 「페리움(고귀한 신분을 나타내는 망토)」을 걸치고 왕관에는 8개의 꽃무늬 장식을 달았다.

그림 12 − 수렵 복장. 소매 없는 「페리존」은 흰 족제비 모피로 안감을 넣은 무릎 길이의 옷이다.

그림 13 − 사냥꾼의 옷차림. 수렵용 장갑은 손목 부분이 뾰족한 형태로 잘려 있다.

그림 14 −「고네르」라는 넉넉하고 부드러운 옷을 입은 승마 자세의 알퐁스 10세.

그림 15 − 부르주아. 신분이 높은 사람과 상대하는 자세.

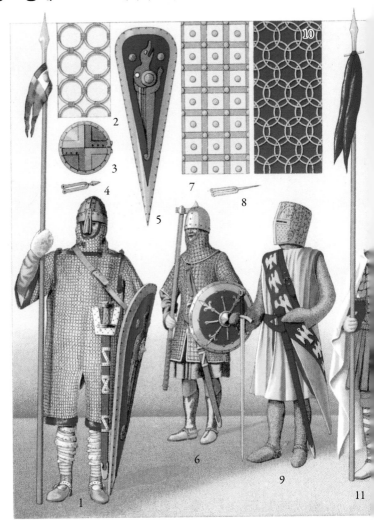

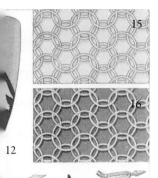

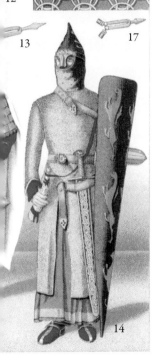

그림 1 · 2 · 3 · 5 − 11세기, 필립 1세 시대의 군복과 부분 확대도. 원단을 여러 겹으로 겹쳐서 보강한 가죽 소재로, 쇠고리가 두루 박힌 (그림 2) 「브르아뉴」라는 옷을 입고 있다. 투구는 무구 특유의 색을 입혔다(그림 3). 방패는 아몬드 형태(그림 5).

그림 6 · 7 − 10세기, 위그 카페(Hugues Capet) 시대 군복과 부분 확대도. 가죽으로 만든 「코트(cote 혹은 cotte, 겉옷)」 위에 못이나 작은 철판이 여러 위치에 달려 있다(그림 7).

그림 4 · 8 · 13 · 17 − 박차. 승마화의 굽에 달아서 말의 배에 자극을 주어 속도를 조절하는 금속 도구.

그림 9 · 12 − 13세기, 생 루이(Sait Louis) 시대의 군복과 무기. 쇄자갑으로 몸을 완전히 가리고 있다. 방패는 이전 시대와 유사하게 뾰족한 모양을 하고 있다(그림 12).

그림 10 · 15 · 16 − 쇠사슬의 세부.

그림 11 − 9세기, 샤를마뉴(Chalemagne) 시대의 군복. 스코틀랜드의 킬트와 비슷하게 주름 잡힌 가죽 반바지.

그림 14 − 12세기, 루이 르 그로(Louis le Gros) 시대의 군복.

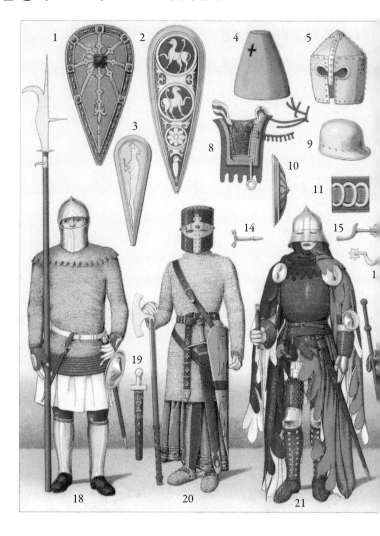

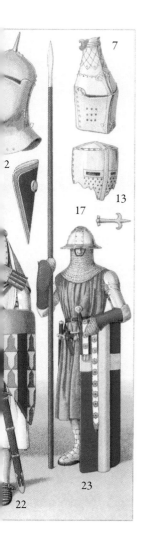

그림1~3 · 10 · 12 ─ 12세기의 「부클리에(bouclier, 방패)」.

그림 4 ─ 11세기 말의 「카스크(casque, 구리로 만든 붉은 투구)」.

그림 5 ─ 13세기 초의 「옴(heaume, 철제 투구)」.

그림 6 ─ 잉글랜드의 「아르메(armet, 투구)」.

그림 7 ─ 14세기의 「투르누아(마상시합)」용의 옴 (철제 투구).

그림 8 ─ 12세기의 안장.

그림 9 ─ 금으로 만든 둥근 「살라드(salade, 투구). 목가리개가 달려 있다.

그림 11 ─ 「브르아뉴(방어력이 뛰어난 쇄자갑 대용의 옷)」의 일부.

그림 13 ─ 13세기의 「바시네(bassinet, 투구)」.

그림 14~17 ─ 박차.

그림 18 ─ 장 2세 시대의 보병대.

그림 19 ─ 12세기의 짧은 「글라디우스(gladius, '검'을 뜻하는 라틴어─역주)」.

그림 20 ─ 제3차 십자군 및 제4차 십자군 시대의 기사.

그림 21 ─ 14세기 중기의 파리시 민병 대장.

그림 22 ─ 13세기 및 14세기경의 배너레트 기사(자신의 휘하에 50명 정도의 신하를 데리고 출군할 수 있는 기사).

그림 23 ─ 필리프 6세 시대의 군복.

유럽 중세 —— 14세기 복장

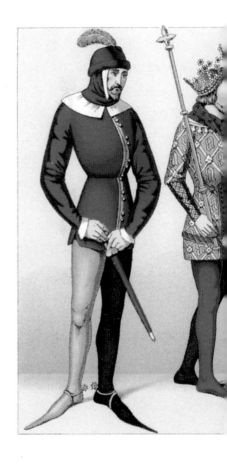

14세기 북 프랑스에서 입었던 몸에 꼭 맞는 의상. 아마도 1340년경에 입었던 옷으로 추정된다. 긴 튜닉과 「자케트(jacquette)」라는 짧은 동의(胴着), 몸에 꼭 맞는 「쥐스트코르(justaucorps, 겉옷)」는 앞이나 옆에 트인 부분이 있다. 드러나는 허벅지 부분에도 딱 달라붙는 타이츠를 신었다. 발에는 천으로 만든 신과 「쇼셔

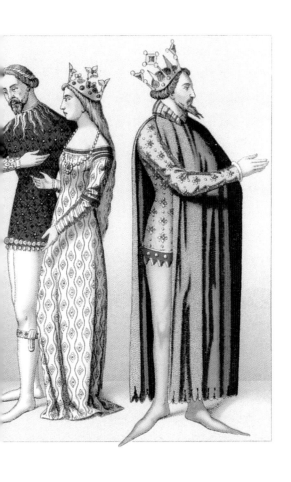

세멜(chaussures semelles)」만 신고 단화는 신지 않았다. 날씨가 궂을 때는 목제나 금속이 달린 신을 신었다. 이 천 신발은 얼마 안 가 끝 부분을 고래 뼈로 길고 뾰족하게 만들게 되어「풀렌」혹은「폴로네즈」라고 불리게 되었다. 또 멋쟁이 남성들 가운데는 좌우의 색이 다른 타이츠나 단화를 좋아하는 사람도 있었다.

중세 —— 12세기 말~14세기 프랑스 남성 귀족의 평상복과 군복

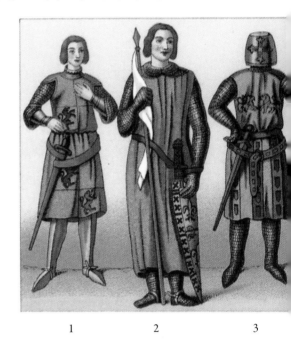

1 2 3

그림 1 – 국왕 직속의 기사, 자켄 로칼. 군복 코트(겉옷)에는 문장인 사자가 몇 마리 달려 있다.

그림 2 – 13세기의 샤르트르 백작 유드. 문장이 달린 「에큐(ecu, 방패)」를 들고 있다.

그림 3 – 샤론의 주교구 대관을 맡은 위그. 손끝에서 발끝까지 쇄자갑으로 무장했다. 머리를 덮는 부분이 평평한 카스크(투구)와 문장이 달린 튜닉을 착용했다. 그림에서는 가려져 있으나 쇄자갑 앞면에 꽃무늬 장식이 달린 십자가가 붙어 있다.

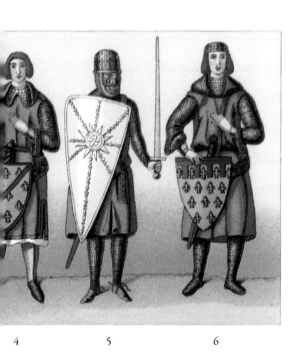

4 5 6

그림 4 － 필리프 3세의 차남인 에브뢰, 에탕프 등의 백작, 루이 드 프랑스(루이 데브뢰 1319년 사망).

그림 5 － 13세기 초기의 브라반트의 기사. 상당히 큰 방패를 들고 잇다. 이 방패는 13세기 동안 형태는 그대로 유치한 채 크기만 작아졌기 때문에 크기를 보면 연대를 대강 짐작할 수 있다.

그림 6 － 콩슈의 영주, 필리프 다르투아. 아르투아 백(伯) 로베르 2세와 그의 아내 아미시 드 쿠르트네의 사이에서 태어났다. 부클리에(방패)에 프랑스의 문장이 두루 장식되어 있다.

중세 —— 역사상의 인물들, 12세기 말~14세기 프랑스 여성 귀족

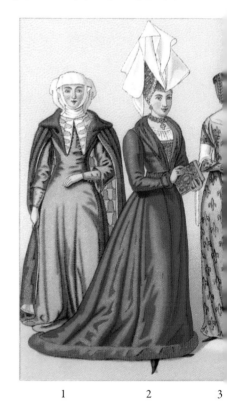

1 2 3

그림 1 ─ 마르그리트 드 보주. 은회색 다람쥐 모피로 만든 외투「만텔 다누르」를 걸치고 있다.

그림 2 ─ 14세기 의상. 자세한 내용은 알 수 없다.

그림 3 ─ 1371년에 부르봉 공(公) 루이 2세와 결혼한 오베르뉴의 제1왕녀 안느(1417년 사망).

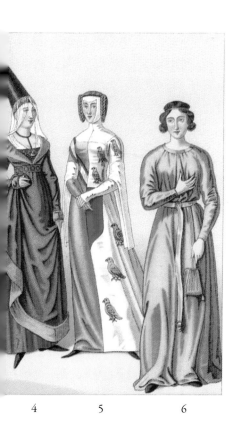

4 5 6

그림 4 – 잔 드 플랑드르. 브르타뉴 공작 장 드 몽포르의 부인. 1341년에 남편
 과 함께 낭트에 외출했을 때의 복장. 끝이 뾰족하고 높다란 「에냉형
 (henin, 원추형 모자—역주)」의 모자를 썼다.

그림 5 – 그림 3의 안느의 시녀.

그림 6 – 엘로이즈(1164년 사망). 허리띠에서 아래로 늘어진 것은 「에스카르셀
 (escarcelle, 크기가 큰 지갑)」.

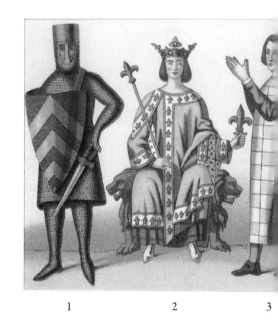

1 2 3

그림 1 – 라울 드 보몽. 머리를 감싼 부분이 평평한 카스크(투구). 에큐(방패)에 금색과 붉은색으로 산 무늬가 8개 붙어 있다.

그림 2 – 국왕 필리프 3세(재위 1270년~1285년). 「팔리움(pallium, 대주교 용의 가사)」을 걸치고 왕을 나타내는 물건들을 들고 있다.

그림 3 – 브르타뉴 백작 장 1세. 흰 족제비 모피로 만든 「칸톤」을 걸치고 있다. 금색과 남색의 체크무늬인 문장이 표시되어 있으며 빨간색으로 가장자리를 장식했다.

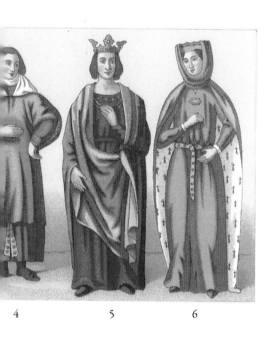

4 5 6

그림 4 − 피에르 드 칼빌. 14세기의 궁정복.

그림 5 − 국왕 필리프 4세(재위 1285~1314년).

그림 6 − 에랄드 트레넬의 두 번째 부인, 욜란드 드 몬테크. 흰 족제비 모피를
두 겹으로 붙인 「만텔 다누르」를 어깨에 걸치고, 「보와르 안 긴프(늘어
진 두건)」를 썼다. 이 두건은 미망인만 쓰는 것은 아니었다.

중세 —— 역사상의 인물들, 12세기 말~14세기 프랑스의 여성 귀족

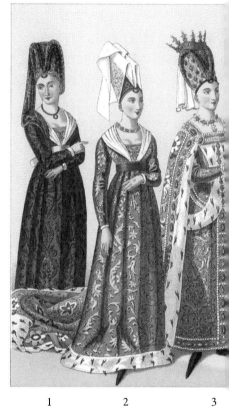

1 2 3

그림 1 · 2 — 이자보 드 바비에르(그림 3)의 시녀. 에냉형의 긴 모자에 달린 베일
은 풀을 먹여 팽팽하게 펼쳐서 마치 건물을 보는 듯하다.

그림 3 — 이자보 드 바비에르. 국왕 샤를 6세의 비.

그림 4 — 재클린 드 그랑주. 「보닛(모자)」을 쓰고 그 위에 「에스코피옹(escoffion)」
이라는 당시 여성들 사이에서 유행한 머리쓰개를 착용했다.

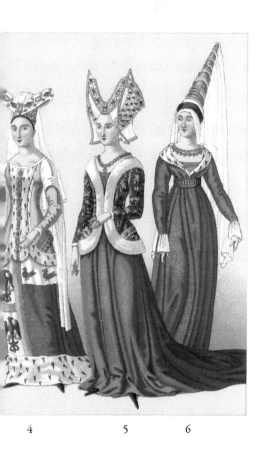

4 5 6

그림 5 – 우르산 가문의 여성. 에스코피옹은 화려한 면이나 금은 레이스 장
　　　　식, 보석 등으로 장식되어 있다. 베일은 굉장히 얇고 투명하게 비
　　　　쳐 보인다.

그림 6 – 네벨 백작의 부인 유리안. 에냉이 길어져서 그림처럼 베일로 완선히
　　　　덮이게 된 것은 1420~1430년경이다.

중세 —— 13~14세기 귀족의 평상복과 군복, 역사상의 인물, 부르주아

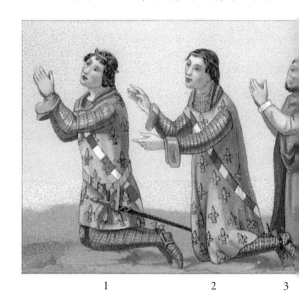

1 2 3

그림 1 – 에브뢰 백작 필리프(그림 2의 인물의 아들). 아버지와 매우 비슷한 옷을
입고 있다. 오른쪽에서 왼쪽으로 비스듬하게 가죽 띠를 조여 맸다.
거기에 허리띠를 두르고 검과 단도를 매달았다.

그림 2 – 루이 드 프랑스(1276년~1319년). 뒤가 길고 앞으로 갈수록 짧아지는
머리 모양. 머리카락을 정리하기 위해 머리에 두른 「디아뎀(Diadème,
왕관형 머리 장식)」은 「샤페레」나 「트레수아르」라고 불렸으며 당시 널리
사용되었다. 샤페레는 장식이 없는 리본이며, 이 그림에서 사용하
고 있는 것은 금은의 호화로운 장식이 달린 리본인 트레수아르이다.

그림 3 – 이리엘과 느비의 영주, 라울 드 고트네(1271년 사망). 이마 정중앙에
서 가르마를 탄 머리카락을 얼굴 좌우로 그대로 늘어뜨리고 열로 S
자 모양의 컬을 넣어 부풀린 머리 모양.

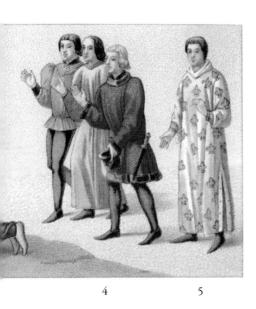

4　　　　　　　　5

그림 4 - 부르주아의 복장. 가장 앞에 있는 인물은 동의 안에 종아리까지 내려 오는 옷을 입었는데 머리에서 뒤집어써서 착용하며 「페리손」이라고 부른다. 허리띠에는 수렵용 단검을 매달았다. 두 번째 인물은 길이 가 길고 허리가 딱 맞는 로브를 착용한 모습. 세 번째 인물은 소매를 부풀린 「코르세 상그르(띠 형태의 동의)」 차림이다. 이 세 사람의 복장 은 각자 다른데, 당시 유행을 한 눈에 알 수 있다. 부르주아들은 비용 이 꽤 들어가는 특수한 복장을 입었고, 일부러 낡게 만들어 입었다.

그림 5 - 루이 9세의 장남 루이. 진청색의 겉옷에 백합 문장을 두루 새겼으며 상부에 「론도」라는 장식용 두건을 둘렀다. 소매가 넉넉한데 당시 유 행한 스타일과는 반대다. 신발은 당시에 두루 쓰이던 색인 검은색에 앞부분이 뾰족한 「풀레느(Poulaine) 모양」이다.

중세 —— 13~14세기의 서민 복장(샤를 5세 시대)

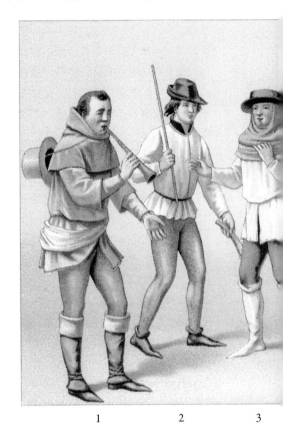

1 2 3

그림 1 — 피리처럼 보이는 악기를 불고 있는 농민. 농민이나 상인 복장의 특징은 「고네르(긴 상의)」이다. 그 위에 「카라푸이」라는 모자가 붙은 넉넉한 외투를 덧입고, 머리에는 밀짚모자나 펠트모를 썼다.

그림 2 — 노동자. 수공업 직인이나 노동자는 옷을 짧게 입었다.

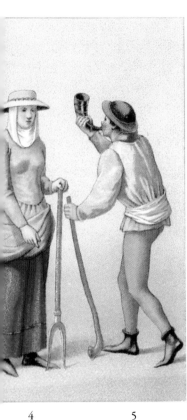

4 5

그림 3 – 포도를 따는 소작인. 타이츠와 가죽 각반.

그림 4 – 정원 일을 하는 여인. 서민 여성은 베일이나 나사 두건을 썼다.

그림 5 – 목동. 챙이 곧게 뻗은 반구형 모자. 허리띠에 빵을 담을 주머니를 걸었다. 소를 몰기 위해 지팡이를 쥐고 있다.

중세 13~15세기 —— 프랑스 역사상의 인물, 귀족 복장

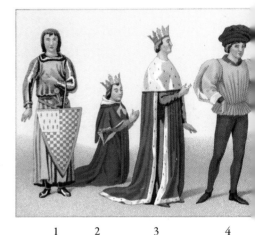

1　　　2　　　3　　　4

그림 1 ─ 13세기, 전쟁을 치를 당시의 복장. 피에르 드 드뢰.「오베르(쇄자갑)」
　　　　혹은 사슬로 만든「코트(겉옷)」를 입었다. 문장이 달린 에큐(방패).

그림 2 ─ 왕족의 복장. 장 2세(재위 1350~1364년). 관은 백합 모양을 본뜬 것이
　　　　다. 심홍색 망토와 진홍색(밝은 자주색) 로브는 고대의 왕이 사용한 것
　　　　을 조합한 것이다.

그림 3 ─ 15세기, 귀족의 복장. 브르타뉴 공작 프랑수아 1세(1414~1450년). 공
　　　　국의 영주임을 표시하는 관, 푸른색 달마티카에 14세기 망토.

그림 4 ─ 도시에서 입는 옷. 그림 3과 같은 인물. 1400년 무렵,「샤프롱
　　　　(chaperon)」이라는 머리쓰개의 재질이 넉넉하고 두꺼워지면서 앞부분
　　　　의 주름이 튀어나오게 되었다.「쉬르코(surcot, 겉옷)」의 소매는 옆면에
　　　　절개선이 들어가 있다.

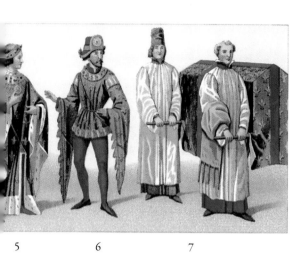

5 6 7

그림 5 — 14세기, 궁정에서 입던 복장. 부르봉 공작이자 클레르몽 백작, 루이
1세(1279~1341년). 하얀 족제비 모피를 안감으로 사용한 커다란 망토
에 프랑스 문장이 새겨져 있다.

그림 6 — 15세기, 귀족들의 복장. 부르봉 공작 자크(1433년 잉글랜드에서 사망).
부르봉의 쉬르코에는 벨트 모양의 늘어지는 천이 붙어 있다. 미세하
게 절개선이 들어간 긴 소매는 14세기 말경부터 유행하여 16세기에
도 계속 되었다. 목장식에는 금은 세공을 하고 쉬르코의 어깨와 밑
단에는 금색 자수를 넣었으며, 금을 입힌 허리띠, 붉은색 반바지와
조끼 등을 착용했다.

그림 7 — 교회에서 입는 복장. 1350년 8월 생드니 대수도원에서 거행된 필리
프 6세(1293~1350년)의 장례식에서 관을 옮기는 대수도원의 수도사
들. 앞에 선 대성당 참사회원은 모자를 쓰지 않았고 오른쪽 팔에 모
피를 감았다.

중세 13~15세기 —— 프랑스 역사상의 인물, 귀족 복장, 음유시인

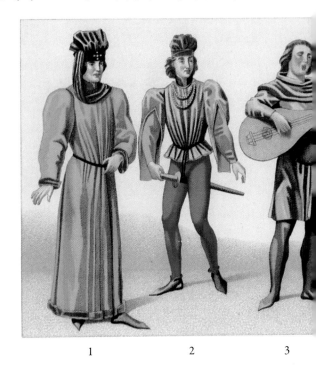

1 2 3

그림 1 – 도시에서의 복장. 샤를 5세 시대의 케른 공. 나사 소재의 금색 로
브는 모피가 달린 옷으로, 소매가 마우아트르 식으로 부풀어 있다.

그림 2 – 궁정에서의 복장. 샤를 5세 시대의 궁정 귀족. 뒷부분을 금색 끈으
로 묶은 형태의 「푸르푸앵(pourpoint, 동의)」은 반바지와 연결되어 있
다. 허리띠에 짧은 에페(epee, 검)을 달았으나, 왼쪽이 아니라 정중앙
에 매다는 것이 당시 유행이었다.

그림 3 – 민중들의 복장. 류트를 연주하는 남자. 류트는 기타처럼 바닥이 평
평하지 않고 굴곡이 있는 모양이다.

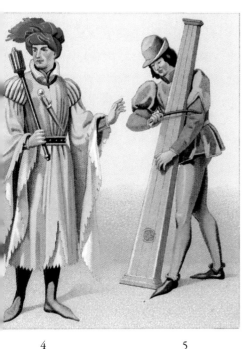

4 5

그림 4 – 궁정 관리의 복장. 샤를 6세 시대의 의장관. 각이 진 두건을 아래
로 늘어뜨리지 않고 새의 볏처럼 세웠다. 파란색 동의 위에 절개선
이 들어간 긴 소매 외투를 입고 있다. 금은 세공으로 장식한 허리띠
를 두르고 가슴에 작은 단검을 매달았다. 금속제의 커다란 망치를
들고 있다.

그림 5 – 민중의 복장.「디코르드」라는 곧게 뻗고 길이가 긴 상자에 떼어낼 수 있
는 줄걸이판을 붙이고, 2개의 현을 댄 악기를 연주하는 남자. 코트(겉
옷), 소매가 부푼 쉬르코(겉옷), 타이츠, 풀레느 형의 신발을 신고 있다.

유럽 중세 —— 프랑스 귀족 복장

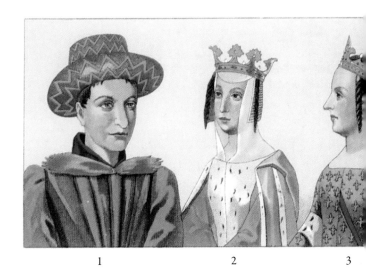

1 2 3

그림 1 – 프랑스 왕 샤를 7세. 챙이 크고 위로 젖혀진 원추형 모자를 쓰고 있다. 바탕은 벨벳 재질이며 금색 장식 띠로 장식하면서 지그재그 모양을 넣었다. 상의의 단추에는 붉은 여우 등 동물 꼬리가 붙어 있다.

그림 2 – 베아트리스 드 부르봉. 흰 족제비 모피로 안감을 댄 망토 위에 가르드 코르(garde-corps, 망토의 일종)를 덧입어 흉부를 가렸다. 얼굴에 쓴 베일은 어깨까지 덮으며 옷 속에 들어가 있다. 이 옷은 미망인이 입던 복장으로 베아트리스도 미망인이었다.

그림 3 – 샤를 5세의 왕비 잔 드 부르봉. 모피로 만든 "대담한 겉옷(cotehardie, 코트아르디. '기발한 의복'이라는 뜻으로 몸에 달라붙고, 가슴이 패었으며, 소매가 긴 옷이다–역주)"을 입고 있다. 색깔과 문장은 프랑스 특징을 고스란히 드러내며, 예식이 있을 때만 이 그림처럼 목둘레가 넓게 파인 옷을 입었다. 보석으로 장식한 왕관.

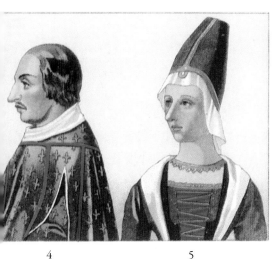

4 5

그림 4 - 앙주 공작이자 나폴리의 왕, 루이. 프랑스의 특징적인 색상과 문장이
 들어간 옷을 입고 있다. 달마티카의 일종으로 잔의 옷과 마찬가지로
 벨벳으로 만들었다. 흰 족제비 모피로 장식했다.

그림 5 - 샤를 7세의 왕비 마리 드 앙주. 앞에서 묶은 형태의 동의. 긴 원추형
 에냉 모자는 당시에는 보편적인 크기였다. 모자의 색은 검정으로,
 금색 라메(lame, 금실, 은실 따위의 금속 실을 날실로 하고 면사, 인견사 따위를
 씨실로 한 수자직 직물-역주)가 장식 끈으로 달렸다.
 아래에 쓴 베일은 「몰컨」이라 불리며 얼굴의 반을 덮어서 가렸으며
 목덜미까지 내려왔다. 귀족 여성은 예식 때 이 모자를 썼으며 모자
 의 꼭대기 부분에 모피 꼬리를 달거나 베일을 달아 늘어뜨렸다. 이
 그림의 모자는 단순한 형태로 금과 은으로 장식한 목장식을 하고 있
 다. 복장은 특별히 화려한 편은 아니다.

유럽 중세 —— 프랑스 시민과 귀족의 복장

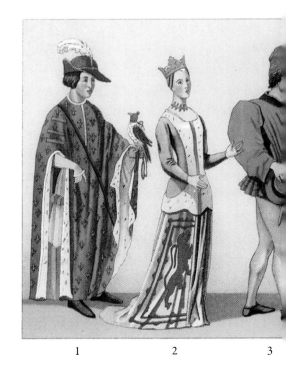

<div align="center">1 2 3</div>

그림 1 – 부르봉 공. 망토는 프랑스 전통 스타일이다. 차양이 앞으로 길게 튀어나온 반구형 모자는 「샤플」 또는 「베크」라고 한다.

그림 2 – 프랑수아 1세의 아내 이사벨 스튜어트. 예식 용 복장. 상의의 가슴 부분이 세로로 나뉘어 있으며 그 세로선을 따라 목부터 허리까지 화려한 장식을 입혔다.

그림 3 – 샤를 7세를 섬기는 브르타뉴의 젊은 귀족. 모피 안감을 대지 않은 상의를 입었다.

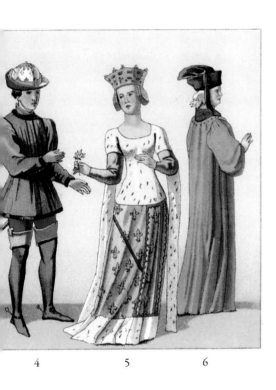

4 5 6

그림 4 – 프랑스 왕 샤를 7세. 기사의 복장을 하고 있다. 챙이 뒤집힌 반구형
 모자는 뒷부분이 위로 올라가 있으며 화려한 장식이 들어가 있다. 상
 의는 모피로 만든 최신 유행의 형태로 패드를 넣어 어깨를 부풀렸다.

그림 5 – 부르봉 공작 장 1세의 부인 마리 드 베리의 예식용 의상. 대부분이
 당시 유행하던 흰 족제비의 모피로 제작되었다.

그림 6 – 샤를 7세의 궁중 의사. 나사 소재의 두건은 신분이 높은 의사의 표
 식이다. 옷자락이 길고 넉넉하게 내려오는 회색 로브는 왕족이 입
 는 옷과 같다.

유럽 중세 —— 프랑스 귀족의 평상복(1364~1461년)

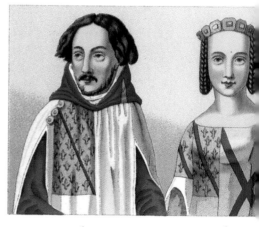

1 2

그림 1 － 부르봉가의 서자 장. 전신을 완전히 감싸는「우스(housse)」라는 옷을 입고 있다. 우스에는 가문을 드러내는 표식으로 왕관 무늬가 새겨져 있다. 우스의 겉면은 모피가 붙어 있으며 부르봉가의 문장이 새겨져 있다.

그림 2 － 아네스 드 샤르. 그림 1의 장의 아내. 그녀 역시 부르봉가의 문장이 새겨진 의상. 자신 개인의 문장(X형 십자)도 달려 있다.

그림 3 － 본 드 부르봉. 사부아 공작 아마데우스 6세의 부인. 의상에 사부아가와 부르봉가의 문장이 모두 달려 있다.

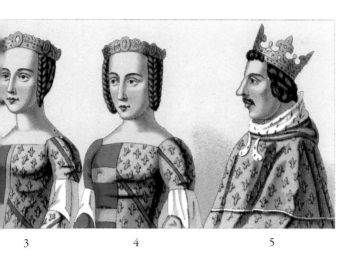

3 4 5

그림 4 – 마그리트 드 부르봉. 알브레의 영주이자 궁정 신하인 아르노 아마뉴의 부인. 남편의 문장과 친정의 문장을 모두 달고 있다. 몸통 옷은 비단 소재이며 금은사나 색실 자수가 놓여 있으며 남편의 문장이 친정인 부르봉가의 문장보다 크다.

그림 5 – 국왕 샤를 5세. 부르봉가의 문장인 백합을 본뜬 왕관에 보석을 끼워 넣었다. 프랑스 문장이 달린 국왕용 망토는 현대(19세기)까지 계속 이어지고 있다.

유럽 중세 —— 프랑스 귀족의 평상복(1364~1461년)

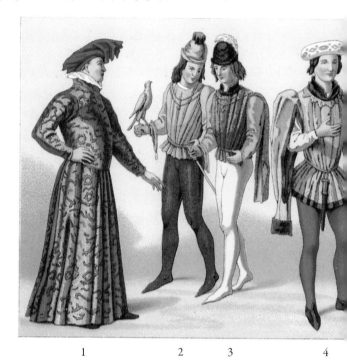

<div align="center">

1 2 3 4

</div>

그림 1 − 루이 2세. 루이 1세의 아들로 나폴리의 왕이기도 하다. 「우플랑드 (houppelande)」라는 고급 모피로 만든 장식이 많은 옷을 입고 있다.

그림 2 · 3 − 샤를 7세의 치세 때 젊은 궁정인들 사이에서 유행했던 옷.

그림 4 − 몬태규, 레이, 마르크시의 영주 장 드 몬태규. 소매는 길이가 굉장히 길고 어깨가 부푼 마우아트르 형태로, 큼직한 절개선을 통해 안에 입은 코트(상의)의 색이 보인다.

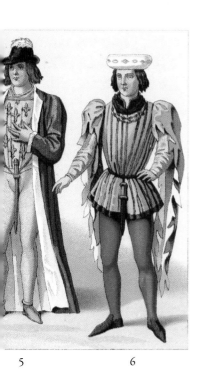

5 6

그림 5 - 부르봉 공. 대귀족이자 왕의 대집사. 바닥에 닿을 정도로 긴 「세르투
(외투)」는 허리띠 없이 앞을 펼친 채로 입었고 반대로 젖혀진 부분을
띠로 고정했다. 몸의 앞부분 중앙에 길고 가는 단검을 매단 것이 눈
길을 끈다. 전체적으로 세련된 느낌을 주는 복장이며 당시 유행하던
옷 가운데 가장 품질이 좋은 옷이다.

그림 6 - 샤를 드 몬태규. 그림 4의 인물의 아들. 아버지와 매우 닮은 복장이
지만 소매의 절개 부분은 장 국왕 시대에 유행했던 것으로 완전히
장식의 용도였다.

유럽 중세 —— 프랑스 14~15세기 시민 복장

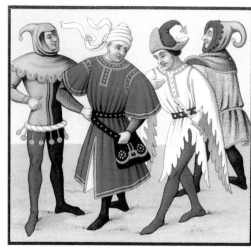

1

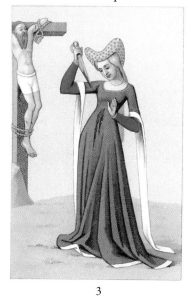

3

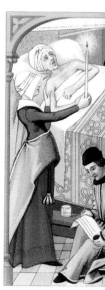

4

그림 1 – 14세기의 사본에서 채집한 것으로, 장 왕과 샤를 5세 치세 때의 패션. 가장 왼쪽의 인물이 입은 짧고 몸에 꼭 맞는 동의는 앞을 단추로 여미 매우 딱 달라붙는 형태였기 때문에 다른 사람의 도움 없이는 옷을 벗을 수가 없었다. 그와는 대조적으로 옆의 인물이 입고 있는 옷은 앞부분에 절개선을 넣어 걷기 쉽게 만들었다. 이 옷은 「페리손」이라고 불렸으며 12~15세기까지 남녀 공용으로 입었다. 세 번째 사람이 입고 있는 옷도 페리손의 일종이다. 피리를 들고 있는 것으로 보아 음유시인임을 알 수 있다. 네 번째 인물은 어릿광대로 보인다.

2

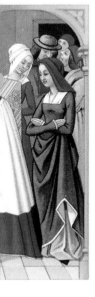

그림 2 – 감옥 간수와 연락책. 오른쪽 간수는 크고 긴 소매가 달린 「스루코트(상의)」를 허리띠로 조여 입었다. 들고 있는 열쇠 꾸러미는 길고 튼튼한 지팡이에 가죽끈으로 묶어두었으며 허리띠에는 에페(검)와 단검을 매달았다. 왼쪽의 연락책이 입은 스루코트는 옷깃은 달려 있으나 큰 소매는 걸을 때 방해가 되므로 달지 않았다.

그림 3 – 그림 「루크레티아의 자결」. 여성용의 "대담한 겉옷"을 입었는데 밑단이 길게 끌린다. 소매에는 흰 족제비 모피 장식이 완장처럼 길게 달려 있지만 걸을 때에는 팔에 감았다.

그림 4 – 15세기 사본에서 채집한 것으로, 구술 중인 유언을 받아 적는 모습.

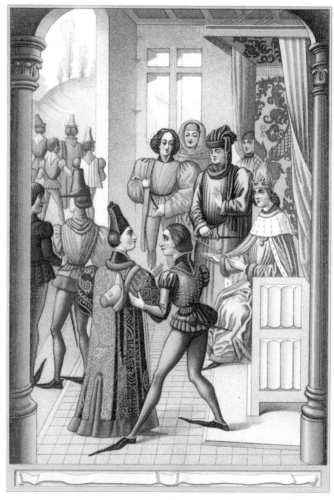

1

그림 1 — 14세기 제후회의 장면을 그
린 그림으로, 15세기 사본에서 채집
한 것이다. 이 그림 속 인물들의 복장
은 실제로 그려질 당시인 1430년경의
최신 모드였다. 프랑스 왕 필립 6세가
앉아 있는 것은 「포름」이라는 천개(天
蓋)가 붙은 의자의 일종이다. 모두 앞
이 뾰족하게 나온 풀레느 형태의 신을
신고 있다. 신발 앞부분의 길이는 서
민 계급은 15cm, 부르주아는 30cm,
제후는 60cm까지로 정해져 있었으나
왕족은 자기가 원하는 만큼 길게 만
들 수 있었다.

그림 2·3 — 루이 11세 시대의 미
니아튀르(세밀화)에서 채집한 그림. 이
그림에 등장하는 여성들은 「시빌(무
녀)」의 모습을 하고 있다. 넉넉한 품
의 스커트는 밑단이 길게 끌리며 옷
을 편하게 벗을 수 있도록 겨드랑이
에 절개선이 들어가 있다. 시빌들은
모두 자유로운 분위기이며 머리는 중
세 처녀들 머리와 동일하게 틀어 올
리지 않았다.

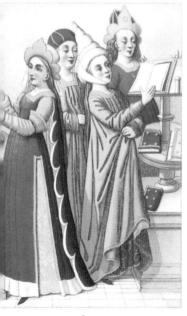

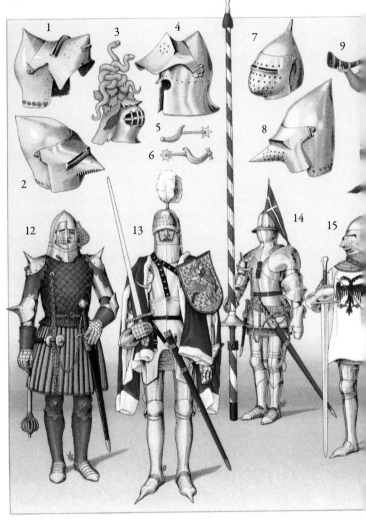

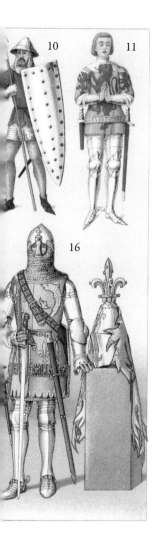

그림 1·2·4·7·8 – 샤를 5세 시대의 바시네(투구).

그림 3 – 15세기 이탈리아의 투구. 투구의 변종이다.

그림 5·6 – 박차.

그림 9 – 14~15세기 「부잔느」라는 악기를 부는 보병대 나팔수.

그림 10 – 샤를 5세 시대. 큰 방패를 손에 쥔 보병.

그림 11 – 샤를 6세 시대 프로리니의 귀족 주앙. 1415년경이다.

그림 12 – 장 2세 시대(14세기 후반)의 무장. 이 그림 속 장비는 기마나 도보 상태일 때 모두 사용할 수 있는 기병의 무기이다.

그림 13 – 15세기, 샤를 7세 시대. 샤를 드 오를레앙.

그림 14 – 15세기 초반. 샤를 5세 시대의 기사.

그림 15 – 샤를 5세 시대의 갑옷과 투구.

그림 16 – 샤를 5세 이후의 무장.

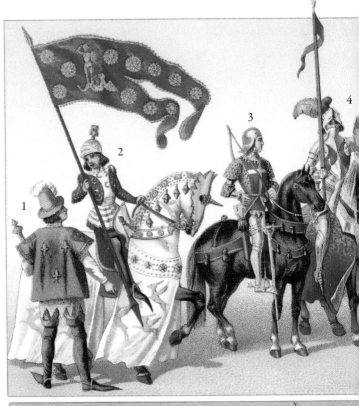

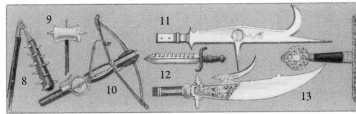

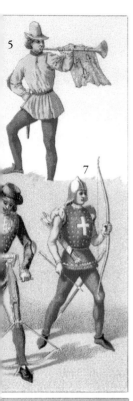

그림 1 – 전령사.

그림 2 – 국왕의 군기를 손에 든 시동.

그림 3 – 말을 탄 사수.

그림 4 –「기마 전령사 중대」문장기를 든 남성.

그림 5 – 나팔수.

그림 6 – 석궁 사수가 활을 잡아당기고 있는 모습.

그림 7 –「프랑 알세」라는 이름의 궁수 부대의 사수.

그림 8 – 플레오(도리깨). 보병이 기사를 공격할 때 사용한 것으로 손잡이에 가시가 붙어 있다.

그림 9 – 나무망치. 보병의 무기.

그림 10 – 권양기가 달린 석궁.

그림 11 – 톱날이 달린 칼.

그림 12 · 13 – 미늘창.

그림 14 – 갈고리가 달린 창.

그림 15 – 그림 10과 동시대의 에페(검).

그림 16 – 머스킷 총(화승총의 일종).

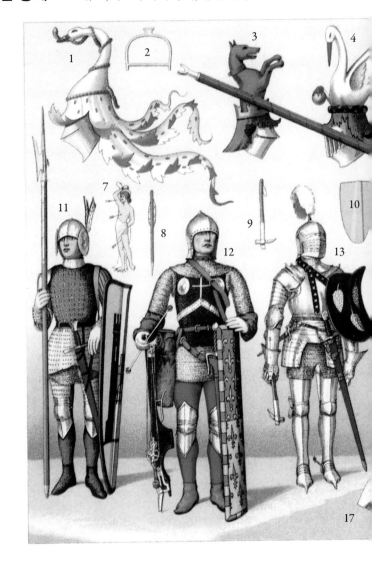

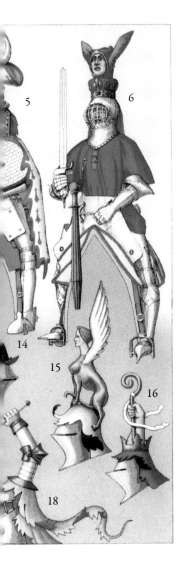

마상시합의 장비

「투르누아」는 두 조로 나뉘어 싸우는 단체전이고 「쥬트」는 개인의 창던지기 경기이다.

그림 1·3·4·14~18 — 「카스크」라는 투구를 장식하기 위한 모자. 금속제 투구가 태양열을 받아 뜨거워지는 것을 막기 위해 쓰기 시작했다. 이 모자에는 상징적(문장적)인 것과 위협적(해골이나 무기를 던지는 손)인 것이 있다.

그림 5 — 기사.

그림 6 — 투르누아의 기사.

졸병의 장비

그림 2 — 갑옷.

그림 7 — 그림 12의 사수가 손에 든 방패에 그려진 성 세바스찬.

그림 8·12 — 석궁의 화살과 사수.

그림 9 — 그림 13의 기사가 쥐고 있는 망치.

그림 10 — 방패.

그림 11 — 미늘창과 방패를 든 병사.

그림 13 — 「코트 드 펠(철 갑옷)」이라는 이름이 붙은 갑옷 한 벌을 착용한 기사.

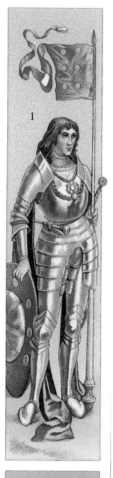

1

1450-1500

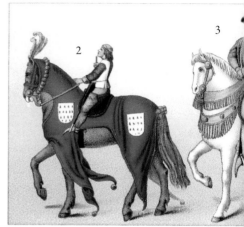

2
3

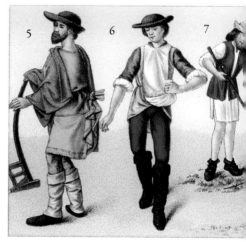

5
6
7

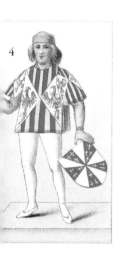

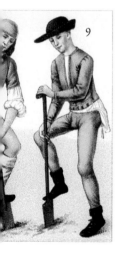

그림 1 – 배너레트 기사. 이 갑주는 16세기에 절정에 달했던 화려한 갑주의 초기 모습이다.

그림 2 · 3 – 투르누아(마상 시합) 경기장에서 말을 이끄는 시동과 브르타뉴 공. 시동이 타고 있는 말은, 밑단이 끌릴 정도로 긴 빨간 덮개가 걸쳐져 있다.

그림 4 – 아라곤 왕 알폰소의 전령관. 전령관은 공식적인 명령이나 포고 등을 전달하는 관리이다. 손에 다섯 개의 흑색과 은색 자이로니(방사 분할)가 그려진 문장을 들고 있다.

그림 5 – 노동자의 복장. 동의 위에 「사그룸」이라는 짧은 겉옷을 걸쳤다.

그림 6 – 씨앗을 뿌리는 사람. 흰색 앞치마를 목 뒤에서 묶어 고정하여 곡물을 담을 수 있도록 만들었다.

그림 7 – 보리를 베는 사람. 밀짚으로 만든 반구형 공기 모양의 모자 「샤펠」을 쓰고 있다.

그림 8 · 9 – 무덤을 파는 인부들.

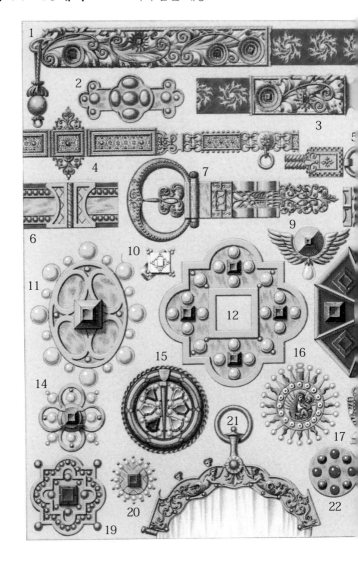

그림 1 · 3 · 4 · 5 · 6 · 7 − 14세기 말~16세기 후반의 여성용 벨트.

그림 2 · 22 − 14세기, 15세기의 이탈리아제 브로치.

그림 8 − 금양모기사단의 고리형 사슬 목걸이.

그림 9 − 14세기 이탈리아제 펜던트. 원형 부분 중앙에는 에메랄드가 박혀 있으며, 날개를 붙이고 진주를 매달았다.

그림 10 − 15세기, 도금을 입힌 프랑스제 은반지.

그림 11 · 14 · 18 · 20 − 14~15세기 이탈리아의 「아피크」. 아피크는 보석을 원형으로 배치한 브로치이다.

그림 12 · 13 − 16세기 이탈리아제 「필메이유」. 필메이유는 망토나 도포가 긴 제복(祭服)의 고정핀으로 사용한 브로치이다.

그림 15 − 14세기 기도용 앙세뉴(남성용 모자의 장식 아피크).

그림 16 − 16세기 프랑스의 금을 채색한 원형의 드림 장식. 예수를 품에 안은 마리아상 조각에 투조(透彫) 장식과 진주.

그림 17 − 16세기 프랑스의 문장. 방패 부분에는 3개의 백합 문장이 부조로 새겨져 있다.

그림 19 − 15세기의 가장 크기가 작은 이탈리아제 필메이유.

그림 21 − 16세기, 「부르스(손잡이 달린 작은 가방)」의 틀.

그림 23 − 필메이유. 모서리에 진주가 박혀 있다.

8

13

18

23

이탈리아 14~16세기 —— 사관, 귀족, 시중의 복장

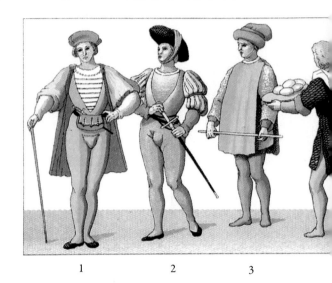

1 2 3

그림 1 - 15세기 로마 교황을 따르던 장교. 궁정에서 입던 의상이다. 챙을 세
우고 절개선을 넣은 빨간 모자를 썼으며 작은 쇠사슬로 어깨에 고정
한 망토 형태의 옷을 입었다. 주름이 잡힌 블라우스가 몸통을 감싼
옷의 가슴 부분을 통해 보인다. 허리띠에는 금색 징이 박힌 가죽 소
재의 「사코슈(sacoche, 가방)」와 단검이 달려 있다.

그림 2 - 15세기 말의 귀족이 전시에 입던 복장. 챙이 앞뒤로 크게 펼쳐져 나
온 모자를 턱 보호대로 감싸고 있다. 동의의 앞이 하트 모양으로 잘
려 있어서 안에 입은 노란색 새틴 셔츠가 보인다. 허리에는 긴 검을
매달았다.

그림 3 - 14세기 말의 제복을 입은 장교. 테두리를 말아올린 두건을 머리쓰개
위에 말아서 올리고, 망사 형태의 동의 위에 초록색 「오크톤(솜을 넣은
동의)」을 입었다. 손에는 지팡이를 들었다.

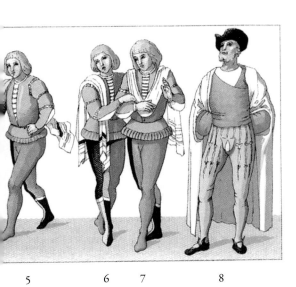

5 6 7 8

그림 4 – 15세기의 시동. 목에 두른 냅킨은 일할 때 사용하는 용도이자 장식
이기도 하다. 시동들이 서로 테이블을 나누어 담당하고 있는 것을 알
수 있도록 특징을 주었다.

그림 5 · 6 · 7 – 15세기의 시동. 화려한 색으로 화사하게 입었다.

그림 8 – 15세기 말 베네치아의 귀족. 겨울에 전원에서 입는 옷을 착용하고 있
다. 챙이 위로 올라가고 앞부분이 접힌 펠트모를 썼으며, 옷의 앞길
이 겹쳐지며 몸에 딱 붙는 상의를 입었다. 타이츠에는 절개부가 있어
곳곳을 끈으로 묶었다. 흰색 나사로 만든 민소매 외투는 뚫린 부분이
두 곳 있어서 거기로 팔을 뺄 수 있다. 염색한 가죽 단화를 신었다.

이탈리아 14~16세기 —— 용병대장, 장교, 시종의 복장

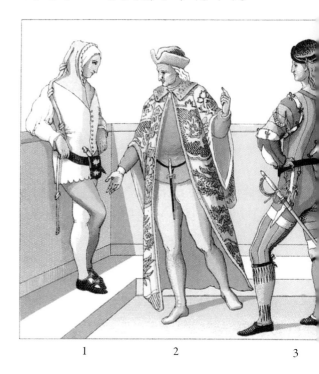

1 2 3

그림 1 - 14세기 말의 귀족. 흰 모자 위에 푸른색 두건을 둘렀다. 양 다리의 색이 초록과 흰색으로 서로 다른 비단 타이츠(쇼스[chausses])를 신고 있다.

그림 2 - 15세기의 플라망 귀족. 모피 안감을 댄 외투는 옷깃에서 다리까지 쭉 앞이 트여 있으며 두꺼운 주름을 만들면서 아래로 늘어진다.

그림 3 - 16세기 초반, 옷을 화려하게 차려입은 장교. 「발레티노」라고 불리던 챙 없이 둥글고 작은 신사용 모자를 비스듬하게 쓰고 있다.

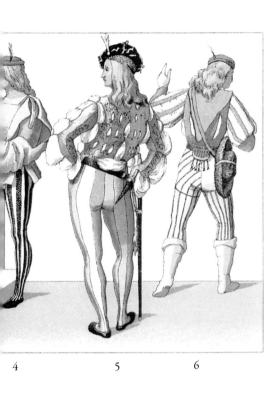

4 5 6

그림 4 – 15세기 베네치아의 귀족. 물결치는 머리 모양에 깃털 장식이 달린
　　　　모자인 「토크」 혹은 「캐로트」를 썼다. 타이츠는 유행을 따른 것으로,
　　　　왼쪽은 줄무늬, 오른쪽은 단색으로 되어 있다.

그림 5 – 16세기 초반의 「미뇽」. 미뇽이란, 타이츠와 동의 사이에 셔츠를 일부
　　　　러 내어 입는 것을 즐기던 잘난 체하는 청년들을 말한다.

그림 6 – 16세기 베네치아의 용병대장. 허리띠에는 「지베르누(폭탄 주머니)」가
　　　　달려 있다.

이탈리아 —— 15~16세기 베네치아의 곤돌리에

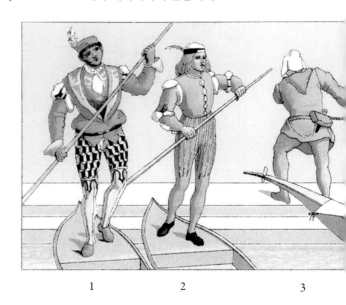

1 2 3

그림 1 · 2 · 5 · 6 — 화려한 차림새의 곤돌리에(곤돌라 사공). 그림 1은 제복이
다. 빨간 모자를 쓰고 노란색 비단으로 장식한 조끼를 입
고 있다. 조끼와 같은 색인 팔받이 상부에는 블라우스의
부푼 소매가 보인다. 이 제복은 모자나 조끼와 같은 색조
의 단화까지 한 세트를 이루고 있다. 그림 2의 조끼는 앞
부분과 어깨, 팔꿈치에 있는 절개부로 셔츠가 보인다. 줄
무늬 반바지와 민무늬의 긴 양말을 착용했다. 그림 5에서
는 빨간 발레티노(챙 없는 신사용 모자)를 쓰고, 절개부가 넓
게 들어간 푸른색 조끼를 입었다. 안에서 삐져나온 셔츠

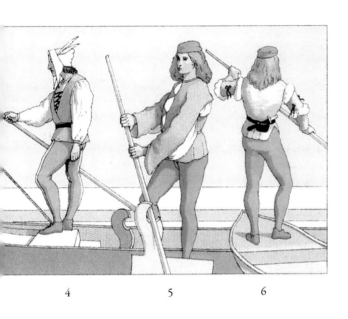

4 5 6

의 흰색과 조끼의 어두운 색이 대조를 이룬다. 그림 6의
황색 비단으로 만든 팔받이는 소매의 액세서리로, 바람에
나부끼는 리본이 장식되어 있다. 검은색 띠에는 사코슈(가
방)와 단검이 달려 있다.

그림 3 – 그림 4의 인물과 함께 강기슭에 곤돌라를 묶고 있다. 머리 전체를 덮
는 모자를 썼으며, 사슴털빛의 허리띠에 사코슈와 단도를 달았다.

그림 4 – 턱 끈이 달린 두건 형태의 모자를 썼다. 이 모자는 작은 술 장식으로
장식되었으며, 두 개의 깃털이 달려 있다. 앞부분은 흰색, 뒷부분은
붉은색인 타이츠와 가죽 단화를 신었다.

이탈리아 16세기 —— 14~16세기 이탈리아와 네덜란드 여성의 복장

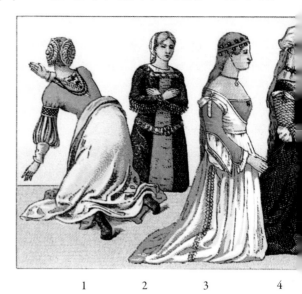

1 2 3 4

그림 1 - 15세기 네덜란드의 귀부인. 동의의 등 부분에 삼각형으로 테두리 장식이 되어 있으며 진주 목걸이를 두 겹으로 걸었다.

그림 2 - 14세기 이탈리아의 귀부인. 머리카락을 가는 끈으로 묶었으며 머리 뒷부분에 모슬린 베일이 달린 왕관형 장식을 달았다. 검정 벨벳 로브는 단순하고 고급스럽게 제작되었다.

그림 3 - 15세기 베네치아의 미혼 여성. 머리카락은 진주가 달린 리본으로 묶었고, 뒷부분을 길게 늘어뜨렸다. 로브는 흰색 새틴 소재로 은 장식 끈이 조끼에 달려 있다.

그림 4 - 15세기 베네치아의 신부. 베일은 얇은 모슬린 소재로 신부용으로 만든 것이다.

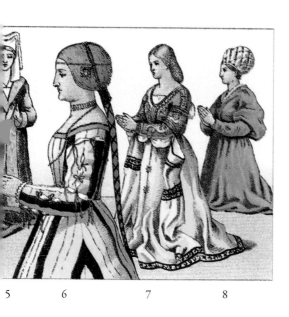

5 6 7 8

그림 5 – 14세기 이탈리아 귀부인. 베일이 초승달 형태인 에스코피옹(머리쓰개)을 착용했다. 로브는 자수가 들어간 벨벳으로 만들어졌다.

그림 6 – 15세기 베네치아의 귀부인. 금색 자수를 입힌 「피로니엘(중앙에 보석이 달린 이마용 장신구)」, 머리 옆면의 보석 장식, 진주 장식 등을 몸에 둘렀다.

그림 7 – 16세기 초 베네치아의 귀부인. 머리카락은 진주나 보석으로 장식한 금색 망사로 감쌌다.

그림 8 – 15세기 이탈리아의 여성. 벨벳 로브에 팔꿈치 위까지 헐렁헐렁한 소매가 달려 있다.

이탈리아 16세기 —— 14~16세기 이탈리아와 네덜란드 여성의 복장

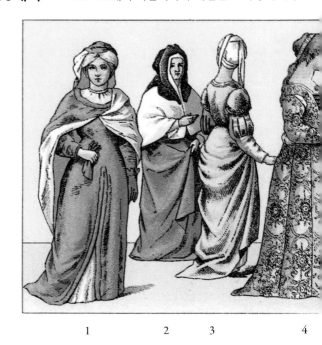

1　　　　2　3　　　　4

그림 1 - 로마의 여성. 머리에 감싼 모슬린을 보석이 달린 고정핀으로 누르고,
　　　　로브나 망토와 같은 소재로 만든 베일로 감쌌다.

그림 2 · 3 - 귀부인과 시녀. 그림 3의 귀부인이 쓴 머리쓰개는 밑으로 늘어진
　　　　　　두건의 일종으로 반 정도가 머리를 감싸고 있으며 남은 부분으로
　　　　　　얼굴을 턱 끈처럼 감싼 뒤 오른쪽 귀 뒷부분으로 늘어뜨린다. 그
　　　　　　림 2의 시녀는 기혼 부인용의 두건을 쓰고 있다.

그림 4 - 15세기 말의 젊은 귀부인. 묶지 않고 늘어뜨린 머리카락에 금 브로
　　　　케이드(brocade, 색실이나 금은사를 다채롭게 사용한 비단 등의 소재로 만든 돋
　　　　을무늬 직물)로 만든 리본을 달았다. 이 스타일은 젊은 여성들 사이에

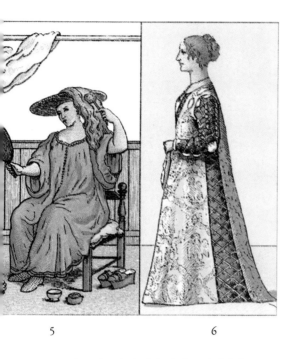

5 6

서 오랫동안 유행한 머리 모양이었다. 코트(상의)나 치마를 입고 금색 원단에 은 라메가 놓인 로브를 그 위에 걸쳤다.

그림 5 – 금발로 염색 중인 베네치아의 부인. 많은 베네치아 여성들이 흑발이었기 때문에 당시 유행하던 금발로 바꾸기 위해 머리 염색이 흔한 일이 되었다. 머리를 염색할 때 색을 조합한 가루를 바른 뒤 테라스에서 여러 시간 햇빛을 쬐었기 때문에 얼굴 보호용으로 챙이 넓은 대나무 모자를 썼으며 넓은 챙 위에 머리카락을 펼쳐두었다.

그림 6 – 15세기 말의 귀부인. 빨간 새틴 치마가 은 단추가 박힌 금색 격자 사이로 보인다.

이탈리아 ── 16세기 초기 지방의 전통 의상과 귀부인 의상

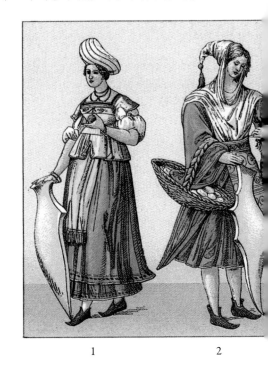

1 2

여기 실린 도판(p76~p79)의 원래 그림에는 여성들이 손에 든 방패 모양의 장식 쇠「에큐손」에 프랑스어로 지역명 등이 적혀 있다.

그림 1 – 산살바토르(테르 드 라브르의 작은 마을)의 여성. 몸에 꼭 맞는 짧은 상 의를 입고 벨트로 조였다. 이 상의는 앞의 길이가 짧고, 밑단에 테두 리 장식이 들어간 옷으로 고대부터 변함없이 내려온 유일한 옷이다.

그림 2 – 달걀을 파는 여성. 넉넉한 후드는 겉에 입은「타블리에(앞치마)」로 눌 렀다. 이 옷은「라체르나(lacerna)」라는 넉넉한 겉옷이다.

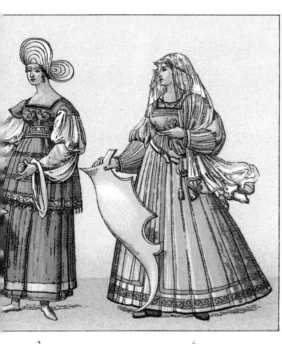

3 4

그림 3 ─ 오론조(베른의 북동쪽 마을)의 여성. 챙이 큰 밀짚모자를 쓰고 있다. 상
　　　　의의 길이가 짧다. 블라우스는 손목까지 내려오는 넉넉한 소매 부분
　　　　만 겉으로 드러나 보인다. 타이츠와 실내화처럼 보이는 신발「슬리
　　　　에」를 신고 있다.

그림 4 ─ 페라라의 여성. 머리카락은 헤어네트로 정돈했으며 무릎까지 내려
　　　　오는 베일로 감쌌다. 드레스는 새틴 소재로, 금색 비단 띠와 벨벳 등
　　　　으로 장식했다. 가는 목걸이와「오모니에」라는 여성용 기부금 주머
　　　　니를 달고 있다.

이탈리아 —— 16세기 초기 지방의 전통 의상과 귀부인 의상

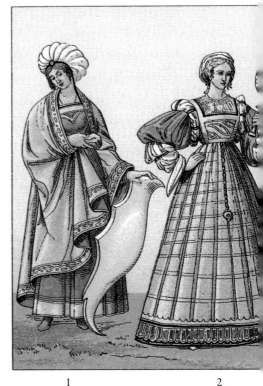

1 2

그림 1 – 유대인 여성. 「바르조」라는 모자를 썼다. 바르조는 남성들도 애용
한 모자로 놋쇠로 만든 「코로네(티아라 같은 머리 장식)」로 지탱하게 되
어 있다.

그림 2 – 귀부인. 이 그림 가운데 유일하게 에큐손(방패 모양의 장식쇠) 대신 작
은 거울이 붙은 둥근 부채를 들고 있다. 과도하게 펼쳐진 치마 밑단
에 얇은 철판 등이 들어가 있다.

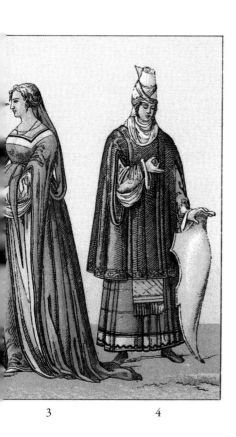

3 4

그림 3 – 베네치아 여성. 미혼 여성과 기혼 여성이 두루 입었던 고풍스러운 의
 상이다. 소매가 의상 밑단과 마찬가지로 바닥에 끌릴 정도로 길다.

그림 4 – 산자크(카라브리아 지방의 마을)의 여성. 모자가 없는 케이프는 팔과 머
 리를 내미는 부분만 뚫려 있어서 몸의 선이 드러나지 않는다.

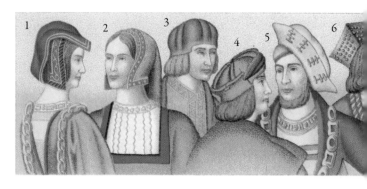

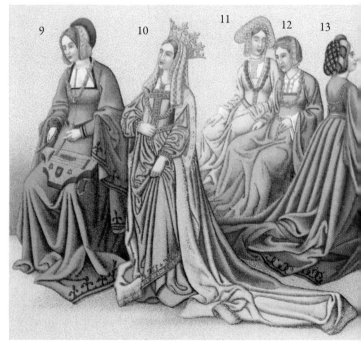

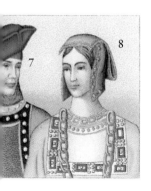

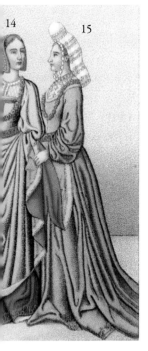

그림 1 · 2 · 8 · 9 · 12 · 14 － 「탐프레트」라는 머리쓰개를 쓴 여인들. 「베긴(베구인 수녀가 쓰던 턱에서 묶는 모자) 형」의 큰 모자로, 앞머리를 제외하고 귀나 목덜미까지 완전히 감쌌다.

그림 3 － 루이 12세 시대에 유행했던 「파스키에」라는, 4장의 천을 잇댄 둥근 모자를 쓴 남성.

그림 4 · 5 － 남성. 로브의 몸통 부분의 젖혀진 부분을 옷깃으로 하는 재단 방식을 취했다. 어깨 폭이 넓은 디자인이며, 뒷모습이 순례자처럼 보인다.

그림 6 － 사각 보닛를 쓴 남성.

그림 7 － 남성. 모자의 챙이 들쭉날쭉하다.

그림 10 · 15 － 여성. 상의의 소맷부리에서 안감이 보인다.

그림 11 － 여성.

그림 13 － 벨벳 재질의 간단한 머리 망사를 쓴 여성.

유럽 중세 —— 프랑스 15세기 말 민중 복장

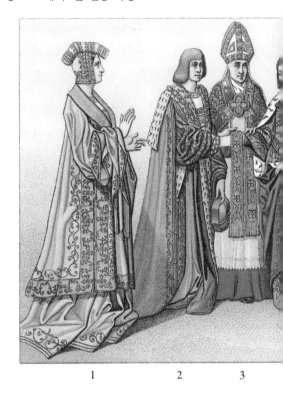

1 2 3

그림 1 – 여성. 비단으로 만든 「팔두스」라는 겉옷은 안에 입은 로브(상의)보다 짧으며 옷단을 접어 올린 형태로 튜닉의 한 종류가 되었다. 앞은 허리띠의 앞부분까지 열려 있으며, 옆의 절개부는 군데군데 고정해 놓았다.

그림 2~4 – 결혼식 그림. 그림 2, 4의 망토는 흰 족제비 안감이 달린 혼례용 의복이다. 그림 2의 신랑은 앞머리를 늘어뜨리고 눈썹 위에서 잘라 정리했다.

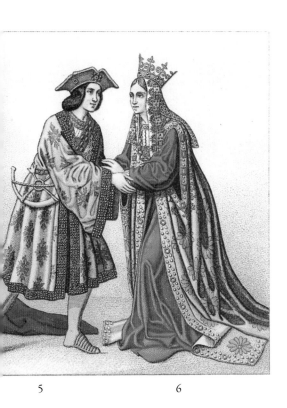

5 6

그림 5 – 수렵용 의상을 입은 남성. 깔때기 모양의 큰 소매가 달리고 앞이 전부 열린 로브를 입었다. 전투나 수렵에 사용하는 뿔피리를 지니고 있다.

그림 6 – 스루코트(상의) 위에 망토를 걸친 여성. 밑단을 길게 끄는 스타일은 다소 과장된 것으로 보인다. 팔을 빼낼 수 있도록 절개된 부분이 있다.

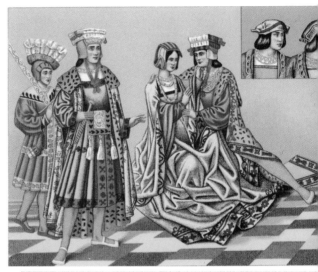

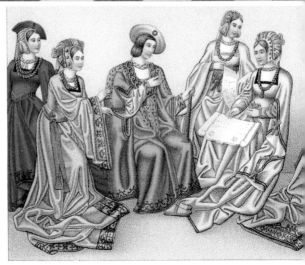

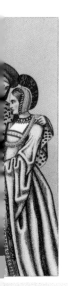

이 도판에는 당시(1485~1510년) 남성과 여성이 사용한 아름다운 옷과 장신구가 그려져 있다.

여기에 보이는 호화로운 의상 중에 부인용 복장인 장의는 더없이 아름다운 외관을 지닌 옷이었다. 이 옷은 길이가 길고 재료를 듬뿍 사용했으며 폭 넓은 소매가 흐르듯 아래로 늘어뜨려져 있다. 가슴 부분은 사각으로 뚫려 있으며, 옷깃 장식이 붙어 있다. 일반적으로 금은 세공을 입힌 띠나 꼬임 끈을 달았다. 그런 끈의 끝 부분은 앞이나 양 겨드랑이로 늘어져 장식의 일부가 되었다.

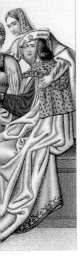

여성들의 장식에서 중세 전통이 지켜지던 것과 대조적으로 남성 의상은 샤를 8세의 이탈리아 원정 이래 완전히 변화하여 프랑스로 가지고 온 것 중에 가장 아름답고 가장 단정한 옷의 하나가 되었다. 조끼에 가슴 장식을 더 이상 달지 않았으며 옷깃 부위에서 셔츠가 보이게 되었다. 외투나 로브의 접힌 옷깃이 눈에 띄게 발달하여 등 한가운데까지 내려오게 되었다. 세례용 외투를 착용하지 않는 경우에는 옷깃 없이 열린 형태의 케이프를 조끼 위에 입었다.

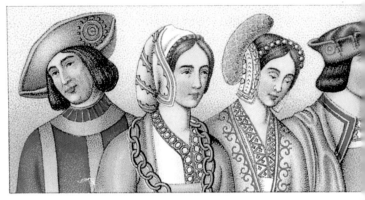

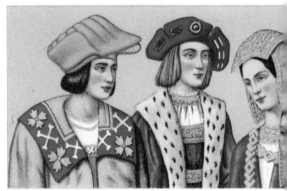

이 도판에는 당시(1845~1510년)의 남성과 여성이 사용한 아름다운 머리쓰개(모자)가 다양하게 그려져 있다.

예컨대, 신사용 머리쓰개(모자)에는 챙 없는 모자와 「캐로트」, 또는 「비코케(캐로트의 일종)」 등이 있었고, 이 모자들을 단독으로 쓰거나 겹쳐서 쓰기도 했

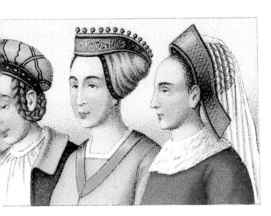

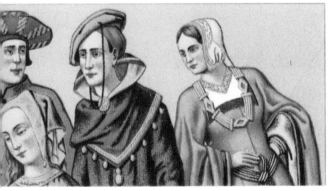

다. 캐로트는 천이나 양모, 새틴, 그 외의 천으로 만든 작고 챙 없는 모자로, 성직자용의 모자였다. 챙 없는 모자의 형태도 다양했는데, 「샤프론(두건)」의 형태로 접혀 올라간 앞부분이 아래로 처지는 모자나, 접혀 올라간 작은 챙이 달린 모자도 있었다. 게다가 형태가 심플하고 차양이 없는 모자라도 깃털 장식으로 아름답게 꾸민 것도 있었다.

유럽 15~16세기 —— 부인용 의상의 머리쓰개와 겉옷

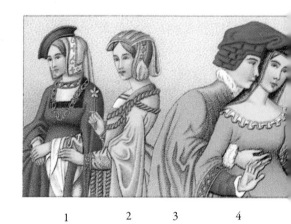

1 2 3 4

그림 1 – 자수가 들어간 탐플레트(머리쓰개). 베일이 뒤에 매달린 샤프론(두건)
으로 감싸여 있다. 그 위에 챙이 없는 작은 모자를 비스듬하게 썼다.
금박을 입힌 구리 목걸이를 하고, 폭이 좁은 소매가 달린 상의 위에
폭이 더 넓은 소매가 달린 겉옷을 입었다.

그림 2 – 이중 목걸이와 금은 세공을 입힌 새끼줄을 붙였다. 새끼줄 양쪽에는
긴 장식 끈이 붙어 있으며 띠 대신 옷의 끝에서 한 다발로 묶여 있다.

그림 3 – 앞쪽으로 쓴 샤프론. 앞부분에는 「부르레(부푼 부분)」가 달려 있다. 옷
깃과 소매는 모피.

그림 4 – 검정 샤프론과 탐플레트. 검정으로 통일한 헤어스타일은, 상류 계급
에서 사용되던 것이다. 목선이 둥글게 파였고, 얇은 「슈미세트(동의)」
에 가장자리가 장식되어 있다. 폭이 좁은 소매가 달린 코트(상의)에
는 모피가 달려 있다.

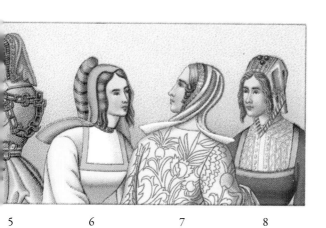

5 6 7 8

그림 5 – 금은 세공을 넣은 테두리가 달리고 베일이 짧은 탐플레트. 금박을 입힌 무거운 구리 사슬을 달고 소매가 긴 옷을 입고 있다.

그림 6 – 탐플레트와 샤프론을 같이 사용한 경우. 베일이 옷깃 부근에서 양 어깨로 나뉘어 걸쳐지며, 물결치는 머리카락이 얼굴을 감싸듯이 아래로 흘러내린다. 작은 옷깃이 달린 옷깃 장식의 가슴받이는, 금색 비단에 사치스러운 자수로 장식되었다.

그림 7 – 베일은 그림 6과 같은 종류이나, 탐플레트와는 분리되어 있다. 이 베일은 수직으로 길게 내려오는 주름으로 형태가 잡혀 있다. 다마스카스(시리아)의 의상을 입고 있다.

그림 8 – 매듭 리본, 잣, 보석으로 장식된 세 부분으로 이루어진 챙 없는 모자. 옷은 옷깃 장식보다 두껍고, 자수가 놓인 천으로 만든 린넨 소재의 동의.

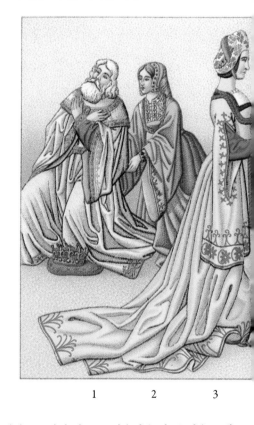

1 2 3

그림 1 - 긴 소매가 달린 튜닉과, 그 위에 입는 금 자수가 놓인 폭 넓은 소매
의 비단 의상.

그림 2 - 자수가 놓인 탐플레트(머리쓰개)와 샤프론(두건).

그림 3 - 터번 모양의 자수가 들어간 부인용 벨벳 모자.

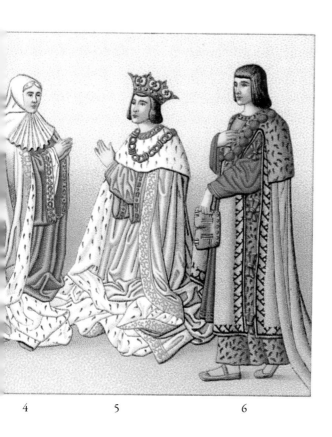

| 4 | 5 | 6 |

그림 4 − 장례식 때 여자들이 입던 정장. 「간프」라는 주름 장식이 달려 있다.

그림 5 − 무척 호화로운 의상. 이 시대의 유행에 맞게 앞머리를 잘라서 다듬고, 귀족의 관을 썼다.

그림 6 − 의식용 의상. 「투니추라(성단의)」와 길게 끌리는 민소매에 겨드랑이에서 갈라지는 의상을 입고 있다.

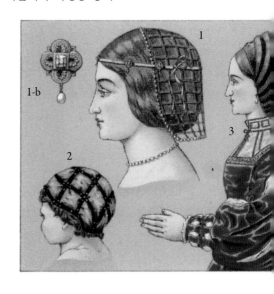

그림 1 – 진주를 꿰매어 넣은 머리쓰개(헤어네트의 일종). 자수를 넣은 금색의 가는 실로 만들어졌다. 세부는 그림 1–a를 보면 알 수 있다. 장미색 비단을 머리에 두르듯 끝 부분을 가로로 길게 늘어뜨려 보석으로 장식했다. 세부는 그림 1–b.

그림 2 – 그림 4와 동일한 종류의 어린이용 「세르 테트(serre-tete)」. 금색 직물에 검정 벨벳이 격자무늬로 붙어 있다. 거기에 루비, 사파이어, 진주가 장식되어 있다.

그림 3 – 가벼운 천을 놋쇠 위에 올린 헤어네트. 똑바로 올라오는 옷깃의 주름 장식은 빨간색으로 자수를 넣은 투명 모슬린으로 되어 있다. 벨벳 의상의 몸통 부분에는 짧은 「뷰스크(코르셋의 흉부의 뼈대)」가 들어가 있다. 소매에 길고 가는 절개부는 비단 「코르동(꼬임 끈)」으로 연결되어 팔 전체를 감싸게 되어 있다.

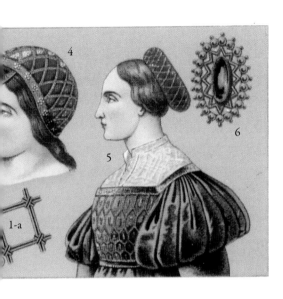

그림 4 – 캐로트(챙 없는 작은 모자) 혹은 캡. 빨간 벨벳 재질로 검은 자수를 넣은 리본이 격자형으로 붙어 있다. 거기에 진주로 만든 꽃 장식이 들어가 있다.

그림 5 – 관을 쓰고 안에 충전물을 넣은 헤어스타일. 목을 드러내고, 흰 바탕에 흰색 자수를 넣은 투명하게 비치는 옷깃 장식을 달았다. 몸통 부분은 금으로 자수를 입혔으며 소매는 크게 부푼 형태였다.

그림 6 – 보석 장식품을 사용한 고정핀.

유럽 16세기 —— 이탈리아 여성용 장식

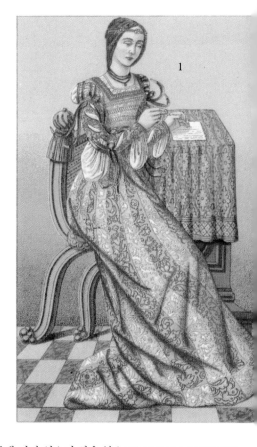

그림 1 – 의상을 뒤에서 묶게 되어 있으며 짧은 뷰스크(코르셋 가슴 부위의 뼈대)
가 들어가 있다. 머리카락은 「페로니엘(정중앙에 보석을 붙여 이마에 매
다는 장식용 사슬)」로 고정했으며 귀를 가리는 모양으로 아래로 늘어
뜨렸다. 혹은 꼬임 끈을 이용하여 머리를 묶고 등 뒤로 늘어뜨리기
도 했다.

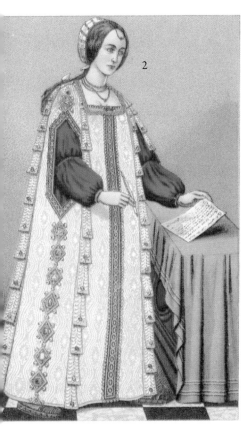

그림 2 – 신부 의상. 입고 있는 쭉 뻗은 형태의 튜닉은 무척 호화로운 옷의 하
　　　나로, 로마식이라고 일컬어진다. 발목까지 내려오는 길이로, 「반투
　　　프르(실내화, 슬리퍼)」 혹은 바닥이 두꺼운 샌들이 보이며, 팔은 넓은
　　　옆트임을 통해 로브 소매에 둘러싸인 팔이 드러나도록 되어 있다.

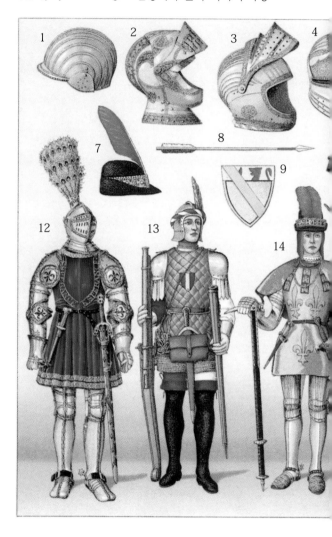

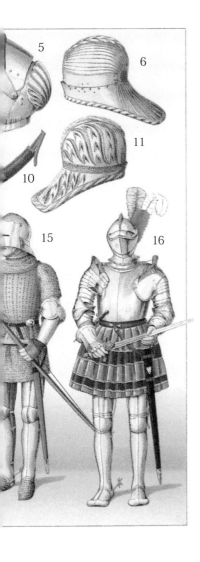

그림 1 – 귀가 달린 투구, 16세기.

그림 2 – 전쟁용 철투구, 16세기 전반.

그림 3 – 대형 철투구, 16세기 초.

그림 4 – 움직이는 해가리개가 달린 살라드(salade, 기병용 투구).

그림 5 – 단순한 철투구, 15세기 말~16세기 초.

그림 6 – 창 시합 토너먼트에서 쓰는 투구, 독일, 15세기 말~16세기 초.

그림 7 – 상류 귀족의 모자.

그림 8 – 화살.

그림 9 – 바이야르의 문장.

그림 10 – 「아모르수아르(화약주머니)」.

그림 11 – 토너먼트에서 쓰던 투구, 독일.

그림 12 – 기사, 16세기.

그림 13 – 포수, 15세기.

그림 14 – 상류 귀족, 15세기.

그림 15 – 기마 사수, 15세기.

그림 16 – 기사, 16세기.

유럽 15~16세기 —— 프랑스 군대의 복장

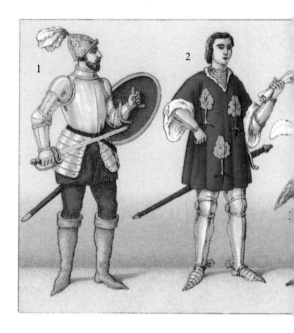

그림 1 – 모리용(가벼운 투구의 일종)을 쓴 전사, 샤를 9세 시대. 귀족의 수가 팽
창하면서 근위 기병대의 갑주는 단순화되었다. 강철 신발과 정강이
받이 대신 큰 장화를 신은 점이 주목할 만하다.

그림 2 – 프레스네이에의 귀족, 루이 11세 시대. 도금을 입힌 기사의 박차를
달고 갑옷 위에 절개선이 들어간 무명 동의를 입고 있다. 이 동의는
모피를 쓰는 경우가 아니면 안감을 댔고, 최소한의 경우 밝은색의 가
벼운 천 한 장으로 만들었다.

그림 3 – 투구, 앙리 2세 시대. 움직일 수 있는 해가리개가 붙은 투구이다.

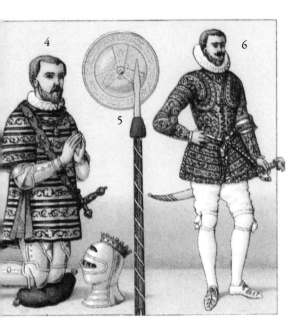

그림 4 — 클로드 고피에. 부아시의 영주, 프랑스의 대귀족, 궁정의 초대 귀족, 궁실의 백인대장. 백합 장식이 달린 띠에 검을 비스듬하게 걸었다. 옷은 금사로 짠 직물 소재.

그림 5 — 「론델」 혹은 「론다슈」라는 원형 방패, 앙리 2세 시대. 조각과 도금으로 장식되어 있다.

그림 6 — 아렌손의 공작, 프랑수아. 왕의 형. 빈틈없이 손질한 화려한 군복을 입고 있다. 유행에 따른 동의를 갑옷으로 입었다. 복부에는 흉갑을 댔으며 광택 있는 가죽을 사용했다. 전쟁 복장이지만 여기에도 주름 옷깃을 달았고 철제 어깻바대와 투구의 테두리 아래에 잘 정돈했다. 동양풍의 검을 썼다. 수집가답게 이국의 기호품을 선택했다.

프랑스 16세기 —— 루이 12세와 프랑수아 1세 치세의 군복

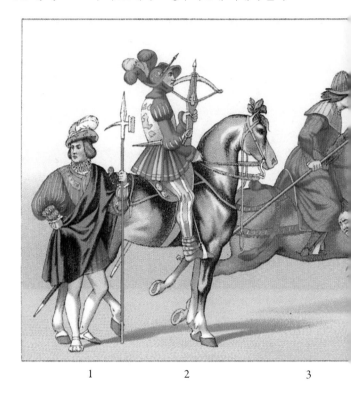

1 2 3

그림 1 – 「베크 드 코르방」의 귀족, 프랑수아 1세의 치세. 25명의 스코틀랜드
　　　　위병과 함께 왕의 하인들을 감시하는 위치였던 상급 근위병. 왕이 도
　　　　보로 외출할 때, 새끼 까마귀나 매의 부리 모양을 한 짧은 철제 미늘
　　　　창으로 무장하고 왕의 곁에서 걸었다. 베크 드 코르방은 새끼 까마귀
　　　　나 매의 부리처럼 끝이 구부러진 창이나 도끼를 의미한다.

그림 2 – 국왕의 근위병, 크레누키니에, 프랑수아 1세 치세. 「아르바레트」라는
　　　　중세 시대이 활을 사용하는 기병.

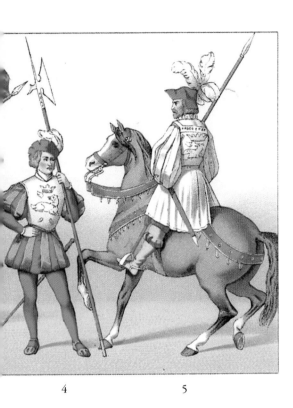

4 5

그림 3 — 에스트라디오(대포 부대의 경기병의 일종), 루이 12세 치세.

그림 4 — 하급 근위병, 프랑수아 1세 치세. 창이나 활을 든 60인의 기수로 구성된 근위대. 「오크톤(마 소재의 전투복)」은 백색이었으나 다른 옷은 적색이나 청색이었다.

그림 5 — 스코틀랜드의 상급 근위병. 창을 소지하고, 금은 세공을 입힌 흰색 망토의 일종인 「세용」을 입었으며, 거기에 흰색 견장과 흰색 깃털이 달린 「토크」라는 모자를 썼다.

프랑스 16세기 —— 근위병, 프랑스인 및 외국인 보병대

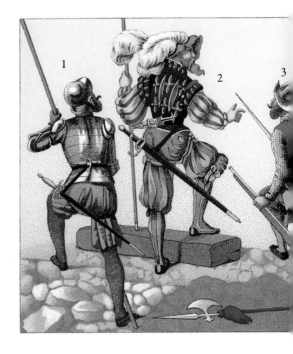

그림 1 - 정규 보병대의 창병, 앙리 2세 시대, 1548년. 장검과 단검을 왼쪽에 달았다.

그림 2 - 스위스인 대위, 앙리 2세 시대, 1550년. 스위스인 부대 전원이 언제나 입었던 옷으로, 절개부가 기묘하게 들어간 옷이다. 무척 커다란 깃털 장식이 달려 있다.

그림 3 - 보병대의 화승총수, 앙리 2세 시대. 모리용이라는 작은 투구를 쓰고 화승총 외에 칼과 단검을 지니고 다녔다.

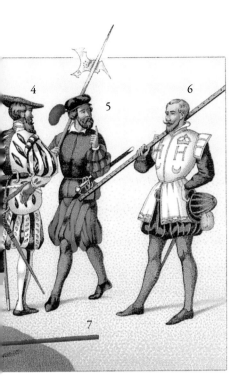

그림 4 – 스위스 백인대, 1559년. 흰색과 검은색으로 구성된 제복을 입었다. 프루푸앵(동의)과, 은색의 마 소재와 검정 벨벳으로 만든 십자가 「세스(견장)」는 절개부가 들어가 있으며 은색 태피터(평직의 견직물)로 둘로 나뉜다.

그림 5 – 란스크네의 병사(독일인), 앙리 2세 시대, 1550년.

그림 6 – 스코틀랜드인 호위병, 1559년. 금은 세공과 앙리 2세의 표식이 들어간, 흰 나사 소재의 오크톤(전투복)을 입었다.

그림 7 – 「아르바르트(미늘창)」 도끼와 검의 끝을 합친 것.

프랑스 16세기 —— 근위병, 프랑스인 및 외국인 보병대

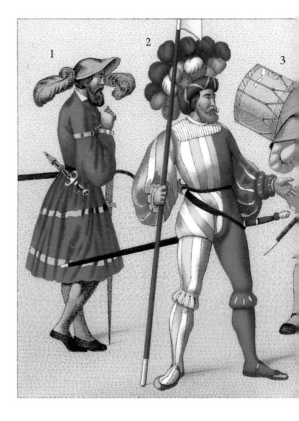

그림 1 – 란스크네의 대위(독일인), 프랑수아 1세 시대, 1525년. 큰 깃털 장식
이 달린 모자, 「토크 아 파나슈」를 쓰고 있다.

그림 2 – 스위스 백인대, 1520년. 푸르푸앵(동의)의 반은 붉은 능직물, 반은 황
색과 흰색으로 되어 있다. 옷의 길과 같은 색의 「슈스(깃털 장식)」를 몸
에 달고 단검과 장검을 지녔다.

그림 3 – 레지옹의 작은북, 프랑수아 1세 시대, 1543년.

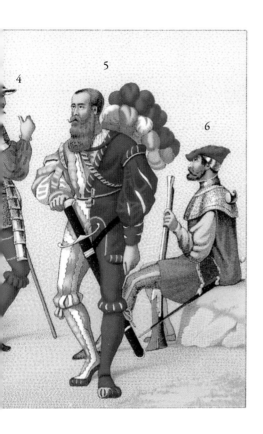

그림 4 - 레지옹의 미늘창을 든 병사. 프랑수아 1세 시대.

그림 5 - 스위스 백인대의 대위, 1520년. 「오 드 쇼스」라는 짧은 바지를 입고, 그 아래 「바 드 쇼스」라는 긴 양말을 신었다.

그림 6 - 레지옹의 화승총수, 프랑수아 1세 시대 보네(모자) 아래 「세크레트」라는 철로 만든 둥근 모자를 썼다.

프랑스 16세기 —— 외국인 보병대

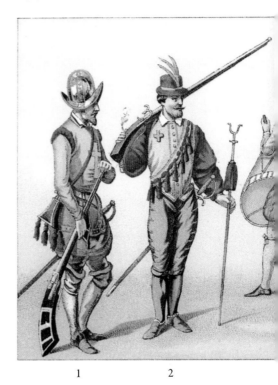

1 2

그림 1 - 화승총수.

그림 2 - 「프루킨」이라는 자루 달린 이지창을 든 「무르크텔(총사)」.

그림 3 - 작은북 연주자.

그림 4 - 피리 연주자.

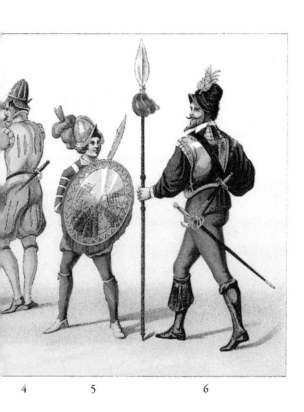

4 5 6

그림 5 – 「크튤라(단검의 일종)」, 「론델 아 푸르브(방패)」, 「모리용(대위의 투구)」을
 착용한 하인.

그림 6 – 피크(창)를 든 대위.

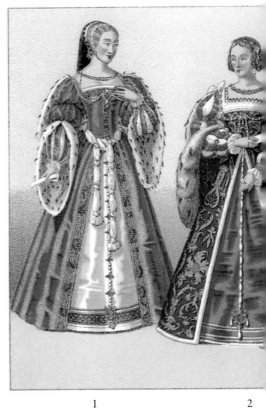

1 2

그림 1 - 디안 드 푸아티에, 앙리 2세의 애인(1499~1566년).

그림 2 - 에레오노르 드 카스티유(레오노르 데 아우스트리아), 프랑수아 1세의 두
번째 부인(1498년~1558년).

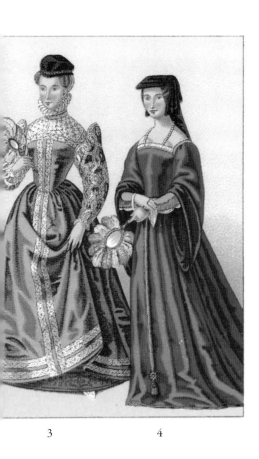

3 4

그림 3 − 마그리트 드 프랑스, 프랑수아 1세의 셋째 딸로 사부아 공비
　　　(1523~1574년).

그림 4 − 라 벨 페로니에(아름다운 금속 장식 제조인의 아내), 1540년경.

유럽 16세기 —— 16세기 말의 이탈리아 여성

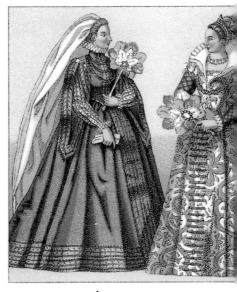

1

그림 1 - 밀라노의 부인. 이 의상은 지역적인 것은 아니다. 다른 고장에서도 볼 수 있으며 브로뉴의 고귀한 부인들도 비슷한 의상을 착용했다. 외투의 벌어진 긴 소매만이 이 의상 고유의 특징이다.

그림 2 - 베네치아의 신부. 꽃이 달린 관을 이중으로 쓰고 있다. 관이라고 하기보다는 보석으로 만든 둥글고 큰 빗을 꽂고 뒤에 크게 흘러내리는 머리카락을 뒷받침하고 있다고 말하는 편이 이해하기 쉽겠다. 베네치아에서는 1550년경부터 금발이 유행하여, 귀부인들이 머리카락을 금발로 염색하기 위해, 온갖 노력을 아낌없이 기울였다.

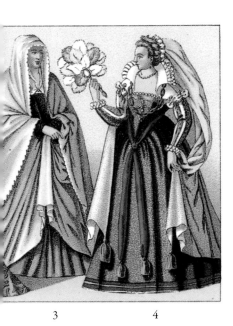

3 4

그림 3 – 베네치아의 미망인. 베네치아의 부인들은 남편을 잃으면 모든 허영심을 버리고 몸을 치장하는 것도 그만두었다고 전해진다. 이유인즉슨, 검은색을 착용하는 것에 더하여 장옷으로 머리나 이마부터 전신을 가렸고 머리를 숙이고 슬픈 모습으로 거리를 걸었기 때문이다. 이 미망인의 장옷은 검은색이 아닌데, 아마도 본인의 뜻에 따른 옷차림일 것이다.

그림 4 – 베네치아 상인의 아내. 무척이나 호화로운 옷차림이다. 가슴이 넓게 파인 의상을 입고, 보석으로 가슴을 장식했다. 이마 주변의 머리카락은 말고, 남은 머리카락은 땋아서 얇은 비단으로 덮어 바닥까지 늘어뜨렸다. 이런 스타일로 하녀나 아이들을 데리고 외출했다.

유럽 16세기 —— 프랑스, 잉글랜드, 이탈리아 여성 복장

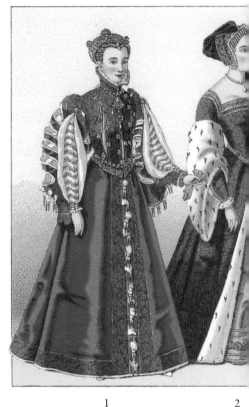

1 2

그림 1 - 엘리자베트 드 발루아, 스페인의 여왕, 앙리 2세와 카트린 드 메디시스의 딸.

그림 2 - 앤 불린. 헨리 8세의 아내로, 엘리자베스 1세의 어머니.

그림 3 - 잉글랜드의 메리, 헨리 8세의 여동생. 머리에 샤프론(두건 혹은 늘어뜨린 천)을 썼는데, 라틴어로 머리라는 뜻이다. 소매는 「아르구라」라

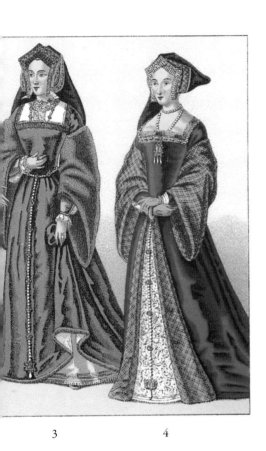

3 4

고 불렸으며 폭이 넓은 소매를 걷어 올렸고, 소맷부리에는 늘 장식
이 달려 있었다.

그림 4 – 잉글랜드 여왕의 시녀. 그녀가 쓴 샤프론은 메리나 앤이 쓴 것과 같
은 것이다. 이 당시 다마(능직 천), 새틴, 벨벳 등은 호화로운 장식에
만 사용되던 소재였고, 주로 플로렌스에서 제조되었다.

유럽 16세기 —— 프랑스 여성의 복장

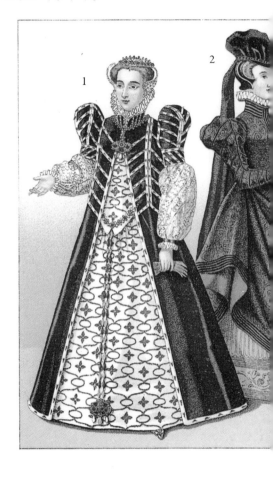

그림 1 – 카트린 드 메디시스. 로브(상의)는 가슴 상부에서 고정되어 나팔꽃 모양으로 펼쳐졌다.

그림 2 – 마리 드세. 평상복(보통 예복)을 입고 있다.

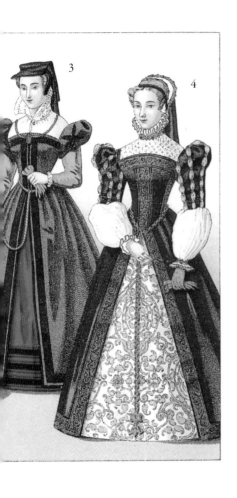

그림 3 — 르네 드 비유샤트누프. 이탈리아풍의 머리 모양.

그림 4 — 드 에탄프 공작부인. 검정 로브에는 같은 색의 「파스망(장식 끈)」이 붙
어 있다.

유럽 16〜17세기 —— 시민 복장

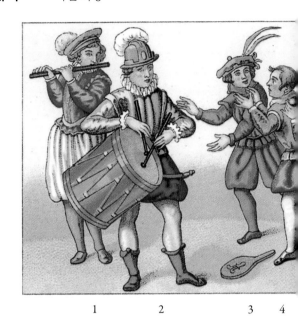

| 1 | 2 | 3 | 4 |

그림 1 · 2 · 6 · 7 − 국민군의 피리 연주자와 북 연주자. 사치품의 사용이 상당히 줄어든 시대의 서민들 모습을 보여주고 있다. 작은북 연주자나 피리 연주자의 복장은 법령을 위반한 것이다.

그림 3〜5 − 학생들(17세기 초).

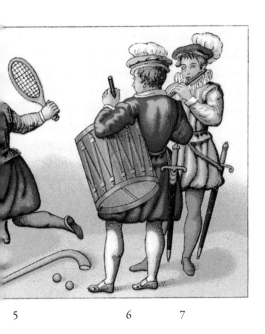

5 6 7

유럽 16~17세기 —— 16세기 후반 프랑스의 귀족 여성

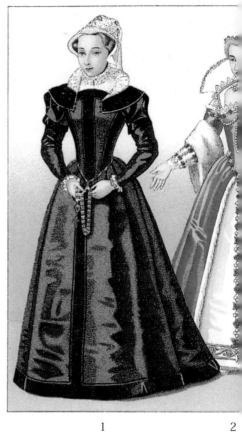

1 2

그림 1 - 카트린 드 메디시스의 시녀, 마드모아젤 드 리메이유.

그림 2 - 1575년에 프랑스 국왕 앙리 3세의 부인이 된 루이즈 드 로렌 보드몽.

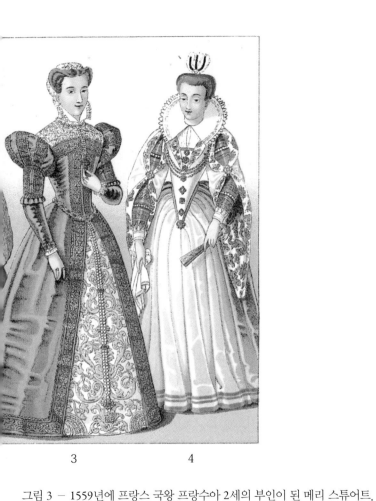

3 4

그림 3 − 1559년에 프랑스 국왕 프랑수아 2세의 부인이 된 메리 스튜어트.

그림 4 − 루이즈 드 로렌의 자매, 마그리트 드 로렌 보드몽. 궁정에서 열린 무
 도회 때의 복장.

프랑스 16세기 —— 프랑스의 역사적 인물

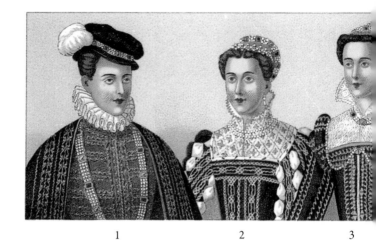

그림 1 - 알랑송 공작. 프랑수아 2세, 샤를 9세, 앙리 3세의 동생으로 우아한
　　　　 남성의 모범이었던 왕자 중 한 명.

그림 2~4 - 그림 2는 자클린 드 롱위, 루이 2세의 왕비. 그림 3은 드잔 단벨,
　　　　　나바르의 여왕. 그림 4는 엘리자베트 도트리슈, 샤를 9세의 왕비.
　　　　　이 세 명의 부인들이 입은 옷은 이 당시의 전형적인 복장인데 양
　　　　　식의 측면에서 보면 상당히 다른 점이 있으나 기본적으로는 같
　　　　　은 특징이 발견된다. 엘리자베트 도트리슈가 입은「로브 데고르
　　　　　테 앙 캬레(가슴이 사각으로 파인 드레스)」는 의식용 의상이다. 보석
　　　　　이 달린 목장식과 통일하여 가슴에 늘어뜨린 화려한 펜던트를 매
　　　　　치했다. 부푼 소매는 절개부가 들어간 형태로 되어 있으며, 조인
　　　　　부분에 다양하고 커다란 진주를 달았다. 가슴 부분에는 자수를
　　　　　넣었는데, 모슬린 위에 마름모꼴을 규칙적으로 배열한 형태이다.
　　　　　오른손 검지에 화려한 반지를 꼈다.

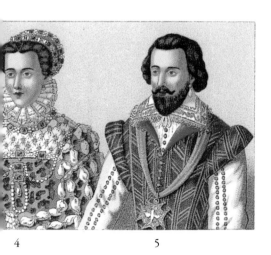

4　　　　　　　　　　5

그림 5 – 앙리 1세, 도를레앙 롱빌 공작. 이 옷은 앙리 3세의 치세가 끝날 즈음의 것이다. 세심하게 손질된 수염을 길렀으며, 긴 머리는 뒤쪽으로 내렸다. 귀에는 큰 진주를 달고, 접힌 옷깃은 자수와 금색 테두리 장식으로 꾸몄다.

프랑스 16세기 —— 역사적 인물, 상류 귀족과 사법관의 복장

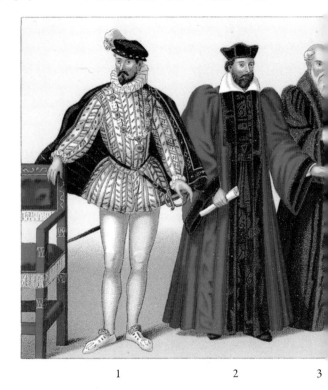

1 2 3

그림 1 – 프랑스 국왕, 샤를 9세. 옷의 소재는 벨벳과 새틴이며, 「바(타이츠 같은 것)」는 견 트리코트로 만들었다.

그림 2 – 프랑스 의회 고문관. 의식이나 일반 행사로 모였을 때 이렇게 검정 소매의 젖혀진 장식이 들어간 배색의 옷을 입고 선두에 서서 행진했다.

그림 3 · 4 – 대법관.

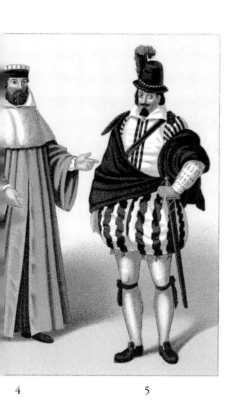

4 5

그림 5 – 샤를 9세 시대의 귀족. 옷깃은 젖혀진 형태로, 「오 드 쇼스(반바지)」
는 풍선 모양으로 부풀어 있었고 길이가 약간 길었다. 긴 양말은 「에
기에트」라는 금속 도구로 고정했으며, 무릎 아래의 양말 고정 도구
는 사용하지 않았다. 푸르푸앵(상의)의 소매에는 어깻바대가 달려 있
었고, 「시게타드」라는 작은 절개 무늬로 장식되었다. 검은 짧고, 모
자는 약간 통의 형태로 챙이 좁고 운두가 높았으며 깃털 장식이 크
게 세워져 있다.

프랑스 16세기 —— 샤를 9세와 앙리 3세 시대의 패션 양식

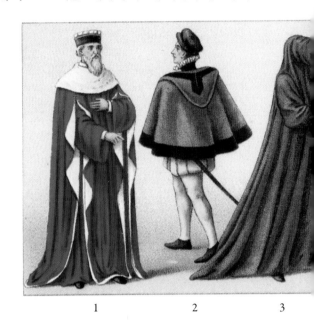

1 2 3

그림 1 – 파리 의회장관의 정장 차림. 앙리 3세 시대. 검정 벨벳으로 만든 로브에, 양손이 나오는 부분부터 발끝까지 앞이 트인 심홍색 망토(외투)를 걸쳤다.

그림 2 – 샤를 9세 시대의 귀족. 「카프 아 카프숑」이라는 후드가 달린 「카프(가장자리를 감침질한 짧은 외투)」를 걸쳤다.

그림 3 – 상복을 입은 인물, 앙리 3세 시대. 이 옷은 샤를 7세 시대부터 조금도 변하지 않고 공공 장례식에 사용되었다. 검정 나사 소재이며 길게 바닥을 끄는 큰 망토를 입고 두건도 둘렀다.

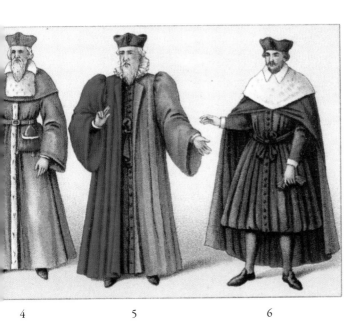

4 5 6

그림 4 — 파리대학 총장의 정장 차림, 앙리 3세 시대. 파리대학은 교회의 규제
를 따랐기 때문에 차분한 색조의 회색, 청색, 녹색, 적색의 옅은 색
만 사용할 수 있었다. 이 그림의 총장은 옅은 청색으로 새끼 다람쥐
모피를 댄「로브 아 페르란(순례용 로브)」을 입고 있다.

그림 5 — 파리시장의 정장, 앙리 3세 시대. 이 인망 높은 사법관은 무척 다채
로운 색이 쓰인「로브 파르티」라는 의복을 입고 있다.

그림 6 — 메틀 장 규멜 박사의 정장, 1586년, 앙리 3세의 시대. 주름이 잡히고
위에서 아래로 단추가 달린 짧은 법의의 한 종류를 몸에 딱 맞게 입
었다. 망토와 긴 양말도 옷과 같은 색으로 입었다.

프랑스 16세기 —— 샤를 9세와 앙리 3세 시대의 의상 양식

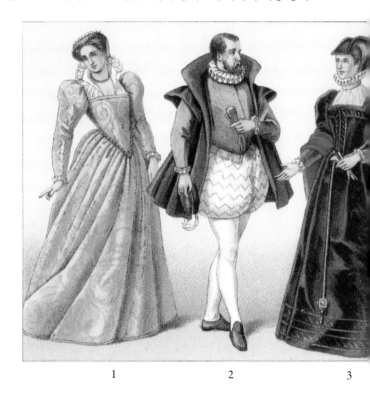

1 2 3

그림 1 · 3 - 샤를 9세 시대의 여성. 그림 3에서 보는 것처럼 접어서 젖힌 부분이 주머니처럼 크게 달린 소매와 프랑수아 1세 시대의 가슴이 사각으로 파인 옷은 상류 부르주아들 사이에서 아직 유행하고 있었다.

그림 2 - 샤를 9세 시대의 부르주아. 주름 같은 옷깃 장식인 「클레트」를 달고 부풀어 오른 쇼스(반바지)와 같은 색의 양말을 착용했다.

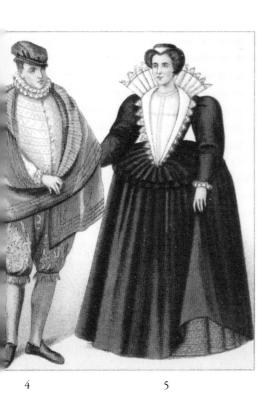

4 5

그림 4 - 샤를 9세 시대의 부르주아. 「카프 아 코레 라바추(접어서 젖힌 옷깃이 달린 카프)」라는 외투를 상반신에 두르는 형태로 걸쳤다.

그림 5 - 안 드 투아. 유명한 역사학자의 여동생으로 앙리 3세 시대의 프랑스 대법관이었던 필립 유롤 드 주베르니의 아내. 이 옷은 앙리 3세 시대의 옷을 복제한 것이다. 치마 밑단에서 더덕더덕 장식을 매단 「유트(페치코트의 일종)」를 여러 장 내비쳤다.

프랑스 16세기

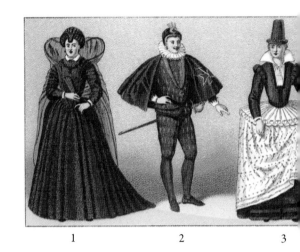

1 2 3

그림 1·4·5 – 상복. 그림 1, 4는 미망인으로 기묘한 외투를 입고 있다. 외
투라기보다는 「부아르」에 가까워 보인다. 부아르는 미망인이
2년 동안 머리를 감추기 위해 사용하는 것으로 외출할 때에
는 반드시 착용했다. 이것은 나중에 미망인에게 자유를 주
기 위해 폐지되었으나 어떤 형태로든 미망인의 표식은 계속
남았다.

그림 2 – 앙리 3세. 모자에서 발끝까지 검은색 옷을 입고 있지만 상복은 아니
다. 분명히 엄숙한 색의 옷을 입던 가톨릭교도의 영향을 받아 검정
옷을 입었을 것이다. 검은색 옷을 입으면 창백한 얼굴색이 더욱 도드
라졌는데 당시 프랑스에서는 창백한 얼굴색이 유행이었고 이런 안
색이 앙리 3세의 대표적인 특징으로 여겨졌다. 본인이 화려한 것을
즐겼고 남녀 모두 과하게 치장하던 이 시대의 군주임을 감안하면 취
향이 좋은 우아한 복장이었다고 말할 수 있다.

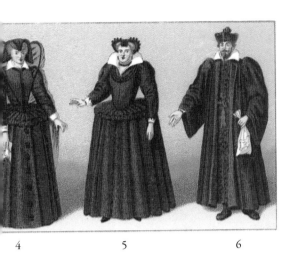

4 5 6

그림 3 ― 귀족의 미혼 여성. 이 여성의 치마는 특이한 예로, 허리 주변에서 방사형으로 펼쳐지는 단단하고 위로 젖혀진 주름 천이 달려 있다. 치마의 부푼 모양은 「벨츄가드」라는 휘갑쇠 때문으로 그 안에 「카르송」이라는 것을 입었다. 그리고 남성이 오 드 쇼스에 긴 양말을 함께 신는 것처럼 카르송에도 긴 양말을 신었으며 빨강, 보라, 파랑, 초록, 검정 등 선명한 색조로 신었다.

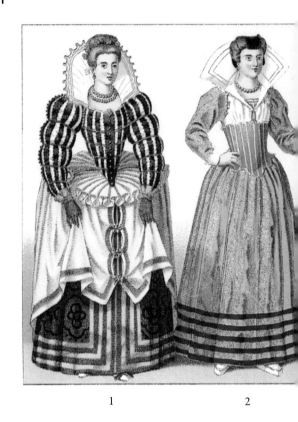

1 2

그림 1 — 귀부인. 부풀린 소매는 천을 세로 길이의 띠 모양으로 구분하여 듬
　　　　성듬성한 레이스 세공이 되어 있어서 안에 비쳐 보이는 옷과 분명한
　　　　색 대조를 이뤘다.

그림 2 — 코트(상의)를 입은 부르주아 계급의 부인.

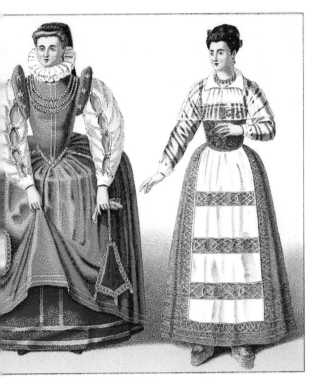

3 4

그림 3 − 부르주아 계급의 부인. 두 부분으로 나뉜 소매는 금색 리본으로 묶
 여 있으며 어깨에서 소맷부리로 갈수록 오므라지는 모양이다. 은사
 슬로 지갑과 은색 거울을 매달았다.

그림 4 −「페뇨아르(실내복)」를 입은 부르주아 계급의 부인.

프랑스 16세기 —— 서민의 복장

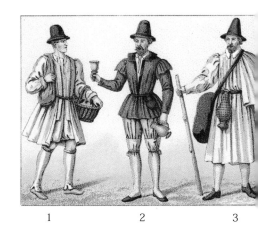

1 2 3

그림 1 – 소뮈르 지방의 농민. 챙이 뒤집힌 펠트모. 넓적다리 중간까지 내려
오는 소매가 달린 상의는 허리를 조인 형태의 옷인 「세이용」이다.

그림 2 – 와인 장수(1586년). 빨간 장식 끈이 달린 펠트모. 소매가 달린 상의
의 허리에 가죽 벨트를 둘렀으며, 벨트에 지갑을 달았다. 주름 잡힌
바지의 밑단을 덮는 형태로 긴 양말을 신었으며, 무릎 아래에서 양
말을 고정했다. 그들은 거래하는 술집의 와인과 나무로 만든 잔을
들고 파리의 거리를 돌면서 지나는 사람들에게 와인을 부어주었다.

그림 3 – 석탄 나르는 짐꾼. 원추형 모자. 품이 넉넉한 작업복은 평직물로 제
작되었으며 케이프가 달려 있다. 가죽으로 만든 큰 주머니를 비스듬
하게 걸고 벨트에는 술병을 달았다.

그림 4 – 양을 기르는 앙주 지방의 여성. 뒤가 풍성한 형태의 머리쓰개. 커다
란 소매와 주름이 둥글게 잡힌 옷깃이 달린 슈미즈. 파란색 조끼에는
물건을 매달 끈이 달려 있다. 가죽으로 만든 단화 착용.

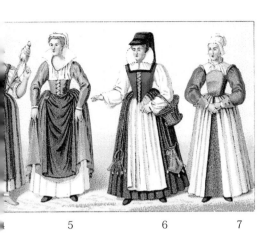

| 5 | 6 | 7 |

그림 5 — 부유한 농가의 여성. 리본을 묶은 에스코피옹 형태의 머리쓰개. 도
　　　시에서 유행하던 머리쓰개를 농촌에서도 따라했다. 원형으로 주름
　　　잡힌 옷깃의 슈미즈는 가슴이 파여 있다. 강렬한 파란색을 사용한
　　　외출용 상의.

그림 6 — 시장에 가는 하녀(1586년 파리). 두건은 나사 소재로 밑으로 늘어져
　　　벨트 부근까지 내려왔다. 앞은 끈으로 조이고 흑색 벨벳으로 장식
　　　한　빨간 조끼. 로브의 양 겨드랑이에 달린 사슬에 열쇠 꾸러미, 돈
　　　주머니, 칼을 달았다.

그림 7 — 소뮈르의 하녀. 부풀린 소매는 손목 부분이 뒤로 젖혀진 형태다. 외
　　　출용 겉옷 속에 페티코트(petticoat. 서양 의상의 한 종류로, 15세기 말에 상
　　　의와 하의가 분리되면서 스커트에 붙여진 명칭이었으나, 19세기 이후 속치마만
　　　을 지칭하게 되었다—역주)가 보인다.

프랑스 16세기 —— 귀족, 궁정의 하인

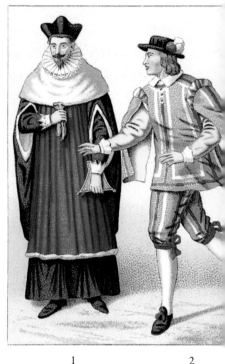

1 2

그림 1 – 의사(1586년)의 예식 의상. 모피로 테두리를 장식한 **빨간 장포 제복**(長袍祭服). 팔을 겉으로 내놓기 위해 구멍이 뚫려 있는 모피를 덧댄 망토와 흰 족제비로 만든 케이프.

그림 2 – 궁중 하인. 비버로 만든 모자에 국왕을 상징하는 청, 적, 백 3색의 둥근 술 장식이 달려 있다.

그림 3 – 귀부인. 외출용 로브의 허리 부분에 고리 모양 장식을 감았고 벨추가 드로 지탱하여 북처럼 부풀었다.

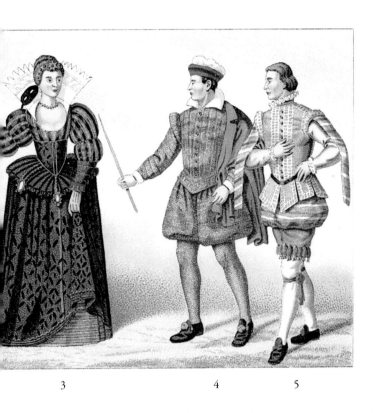

<div align="center">
3 4 5
</div>

그림 4 – 대귀족의 하인. 깃털 장식을 단 빨간 벨벳 소재의 머리쓰개. 젖혀진
형태의 이탈리아풍 단색 옷깃. 몸통 부분에는 코르셋 뼈대가 들어가
있지 않으며 부푼 반바지와 연결되어 있다. 상반신에 주름 잡힌 케
이프를 둘렀다. 단화에는 파란색 리본의 꽃 모양 매듭이 달려 있다.

그림 5 – 왕의 시동. 황색의 긴 소매 동의를 입음. 부푼 그리스풍 바지는 17세
기 내내 시동들이 착용한 옷이다.

프랑스와 플랑드르 16세기 —— 앙리 3세 치하의 보병 복장

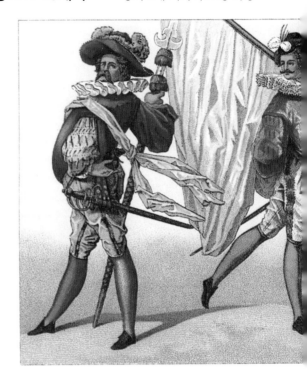

　　당시에는 옷 색상에 제약이 없었으며 보통 8~10가지 색이 사용되었고 긴 양말과 반바지의 경우 다른 색을 썼다. 흉갑은 우스꽝스러울 정도로 앞이 나와 있었는데 씩씩한 보병대에게 주어진 복장이었다. 이렇게 튀어나온 배는 솜을 잔뜩 넣어서 만들었다. 충전물은 동의에 사용되는 것과 그 안에 입는 조끼에 사용되는 것, 두 종류가 있었다.

　　동의는 소매의 유무, 절개부의 유무 등에 따라 다양한 형태가 있었는데, 어

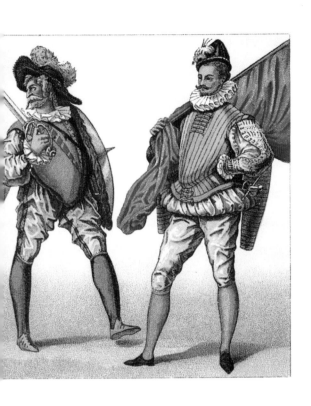

떤 형태든 모두 흉갑에 딱 맞았다. 바지의 길이는 무릎 아래까지 내려왔으며 약간 넉넉한 정도로 부풀어 있었지만 때때로 딱 맞는 형태의 바지도 입었다. 큰 원형의 주름 옷깃도 달았다.

허리띠는 개인적인 표식처럼 쓰였고 군기는 부대의 표식이었다. 군기는 비단으로 제작되었는데 크기가 상당히 컸기 때문에 지면에 질질 끌리지 않도록 어깨에 걸쳐서 세워야 했다.

유럽 16~17세기 —— 여성의 복장

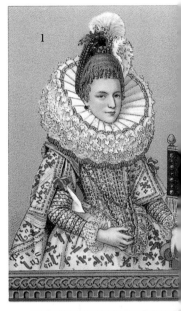

이 도판(p138~p141)에서 보는 것
처럼, 기묘할 정도로 장식이 과
장된 옷깃인 「프레이즈」가 유행
했다. 로브의 깃을 똑바로 세우
고 목의 아래부터 딱 맞게 조여
지도록 목선을 둘렀다. 장식 옷깃
은 방사형 관으로 만들고 쇠붙이
로 지탱한 뒤 주름을 만든 견고한
형태였다. 이 옷깃은 무척 단단했
기 때문에 삐걱대는 소리가 났다.

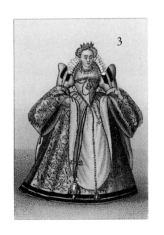

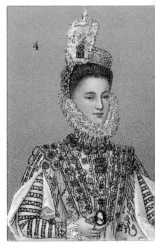

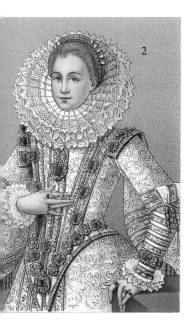

이와 같은 이상한 장식 때문에 식사가 꽤나 고생스러웠는데, 무리하지 않고 음식을 입에 넣기 위해서는 긴 손잡이가 달린 숟가락이나 포크를 사용할 수밖에 없었다.

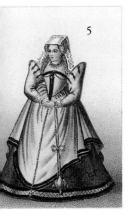

그림 1 · 2 – 무명의 초상.

그림 3 – 이사벨라 왕비(크레르 코지에니), 오스트리아 알베르 대공의 아내 (1566~1633년).

그림 4 – 신부 의상을 입은 파리의 여성.

그림 5 – 파리의 부인.

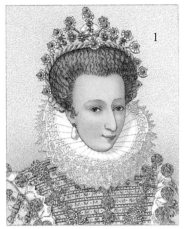

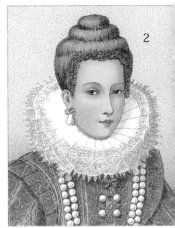

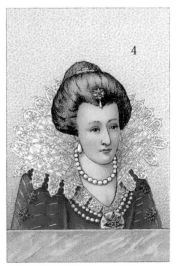

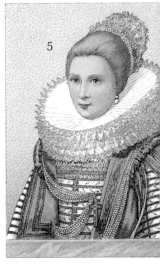

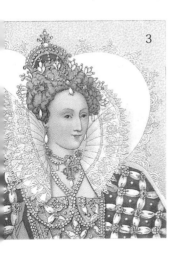

그림 1 – 카트린 드 부르봉(1600년).

그림 2·4 – 마리 드 메디시스(1573~1642년). 그림 4는「코르레트」라는 부채 모양의 장식 옷깃. 마치 반대로 접어 올린 옷깃처럼 세워 올려 얼굴과 목 부분이 훤하게 드러난다. 프레이즈보다 주름의 폭이 넓으며 한 겹으로 펼쳐져 있었는데 역시 놋쇠 철사로 지탱했다.

그림 3 – 엘리자베스 1세(1533~1603년).

그림 5 – 네덜란드 여성의 초상. 폴 모레르센(1571~1638년) 작품.

그림 6 – 이사벨라 왕비(크레르 코지에니), 오스트리아 알베르 대공의 아내(1566~1633년).

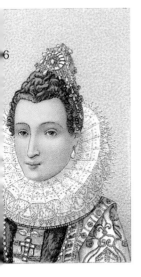

프랑스 16세기 —— 독일 서부 16~17세기 초엽, 여성의 복장

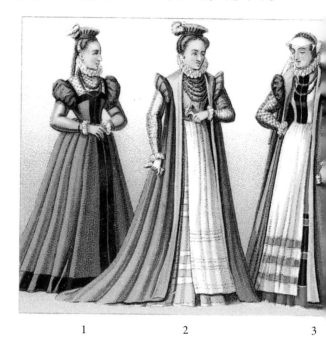

1 2 3

그림 1 - 아우크스부르크의 젊은 귀부인. 머리카락을 묶고 꼬임 끈이 달린 작
 은 모자를 썼다. 이 모자에는 챙이 없고, 정수리 부분에 똑바로 얹어
 쓴 것으로 눈에 잘 띄지 않는 장식이었다. 외투도 앞치마도 입지 않
 고 목까지 올라오는 프레즈(장식 옷깃)와 금색 목장식을 둘렀다.

그림 2 · 3 - 귀부인. 이 두 사람이 입은 옷은 중산 계급(그림 4)의 옷과 매우 비
 슷하다. 차이점은 아주 적지만 밑단이 긴 것과 어깨 부위에 약간
 부푼 부분이 있다는 정도를 들 수 있다. 이런 차이는 계급에 따
 른 특권이었다. 이 세 사람(그림 2~4)은 모두 흰색 앞치마를 두르
 고 장갑을 끼고 있다.

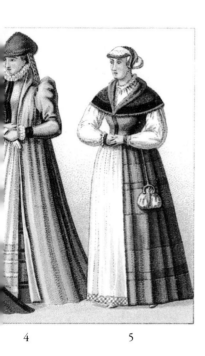

4　　　　　　5

그림 4 – 중산 계급의 중년 부인. 외투가 붙은 로브를 입고 있다. 외투는 밑
　　　　단이 길고 어깨에 부푼 소매가 붙어 있다. 이 새로운 외투에는 접혀
　　　　서 올라간 옷깃이 달려 있으며 프레즈를 지탱하는 세운 깃은 달려
　　　　있지 않다.

그림 5 – 프랑크푸르트의 중간 계급 부인의 일상복. 여성들이 입는 가장 전
　　　　형적인 평상복으로, 특히 흰색 소매는 오랜 기간 농부의 몸을 장식
　　　　해주던 것이다. 짧은 케이프 형태의 모피 옷깃은 기후 풍토의 필요
　　　　에 의해 생겼다.

프랑스 16세기 ── 독일 서부 16~17세기 초엽, 여성의 복장

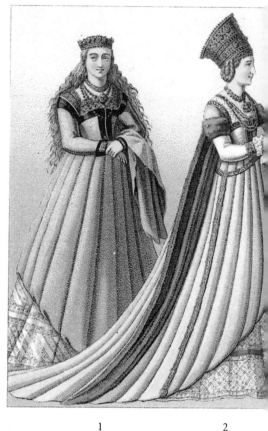

1 2

그림 1 – 호화로운 옷을 입은 젊은 귀부인. 섬세한 금은 세공을 입힌 금관은
　　　　장식한 보석에 따라 모양이 두드러지며 머리 위에서 빛을 발한다.

그림 2 – 사치스러운 차림새의 뉘른베르크 귀부인. 지면에 닿는 모피「엘론(상
　　　　의)」이 긴 밑단 스커트 위에 우아하게 펼쳐진다.

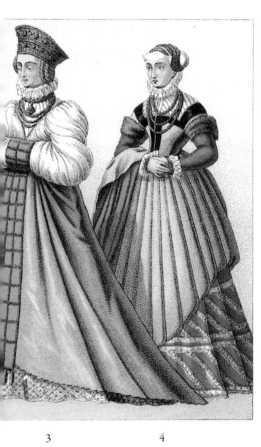

3 4

그림 3 – 신부 복장으로 교회를 방문한 귀족의 딸.

그림 4 – 중년의 귀부인. 혼례 자리에 나갈 때의 옷차림이다.

프랑스 16세기 —— 구교 동맹 당시(1590년경)의 파리

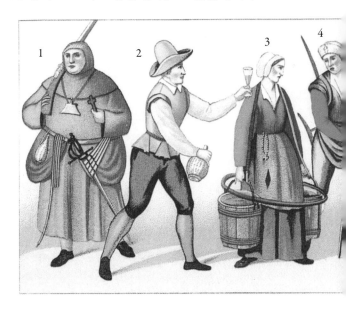

그림 1 – 배가 나온 카푸친회 수도사. 십자가를 손에 들고, 어깨에 화승총을 둘렀으며, 허리에는 화약 주머니와 가는 검을 매달았다. 가죽 벨트에는 긴 화약심지와 버드나무로 만든 작은 물통을 달았다.

그림 2 – 와인 장수. 펠트모를 쓰고 짧은 외투의 허리 부분에 가죽 벨트를 조여 맸다. 긴 양말에 단화를 신었다.

그림 3 – 물 나르는 여자. 크기가 작은 흰색 머리쓰개. 밑으로 늘어진 부분이 달린 조끼와 나사 소재의 드레스. 앞치마 벨트에는 로사리오(염주 모양의 고리)를 매달았다.

그림 4 – 짐꾼. 펠트모에는 로렌 지방 특유의 이중 십자가가 붙어 있다. 나사 소재의 동의, 앞치마, 긴 양말, 가죽 단화를 착용했다.

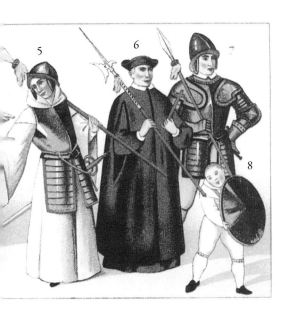

그림 5 − 샤르트르회의 고승. 흰색 모직 로브를 입고 있다. 16세기에 유행했
 던 병사풍의 머리쓰개 위에 투구를 쓰고 창을 들었다. 갑옷에는 무
 릎까지 내려오는 보호구가 붙어 있다.

그림 6 − 미늘창으로 무장한 파리의 사제. 챙이 올라간 모자를 쓰고 있다. 망
 토에는 둥근 주름의 옷깃이 달려 있고, 겨드랑이에 팔을 뺄 수 있는
 큰 구멍이 있다.

그림 7 − 대장의 복장. 투구, 넓적다리 보호구가 달린 갑옷, 어깨 보호구, 동의
 와 별도로 달린 짧은 소매 옷, 그리고 철제 팔토시를 착용하고 있다.

그림 8 − 둥근 방패를 든 시동.

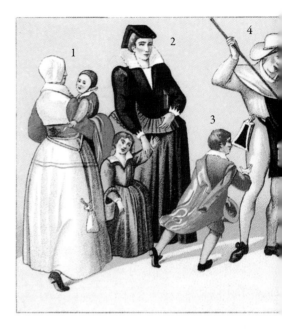

그림 1 – 린넨 모자. 소매는 화사하고 선명한 색이며 푸른색의 조끼와 긴 드
레스를 입었다. 아이는 귀를 보호하는 끈이 달린 모자를 쓰고 있다.

그림 2 – 부인과 소녀. 나사 소재의 머리쓰개와 크고 둥근 주름 옷깃이 달린
블라우스. 윗옷에는 크게 부푼 소매가 붙어 있으며 몸통 주변에는 원
단을 여러 겹으로 겹쳐 부풀게 만들었다.

그림 3 – 어린 전령. 긴 소매가 달린 동의과 헐렁한 소매가 달린 짧은 외투를
입고 있다. 상반신에는 나사 소재의 케이프를 걸쳤다.

그림 4 – 화승총을 든 민병. 성직자(수도사)와 같은 복장을 입고 있다. 구교 동
맹에 속한 자는 검정 장식 띠를 몸에 둘렀다.

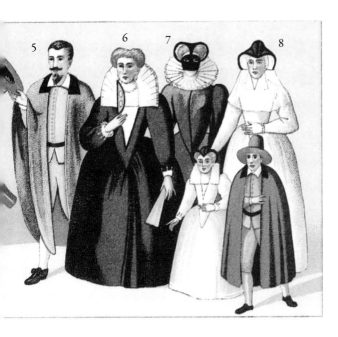

그림 5~8 – 신사는 나사 소재의 옷을 입었고, 운두가 높은 모자를 썼다. 이 모자는 경건한 가톨릭교도가 쓰는 것으로 알바니아에서 전해졌다고 한다. 부인들은 팽팽하게 펼쳐진 치마와 미끈거리는 원단으로 만든 드레스를 입었다. 큰 원형이나 부채형 레이스 옷깃이 붙어 있다. 머리 모양은 라켓과 비슷하다. 흰색 옷을 입은 여성은 이 가문에 고용된 사람으로, 상복 차림으로 보인다. 목을 감싸는 베일이 달린 머리쓰개를 했다. 소년 역시 알바니아풍의 모자를 쓰고 있다.

유럽 16세기 —— 성직자의 복장

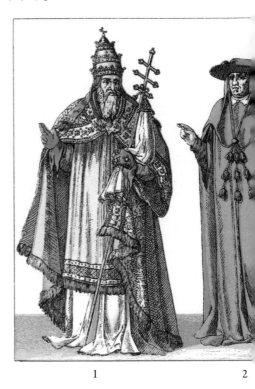

1 2

그림 1 – 교황. 교황의 복장은, 견의와 백의, 띠, 경수대(頸垂帶), 제복, 장갑, 샌들, 「트리레그눔(삼중 법관)」으로 구성되어 있다. 붉은색 장갑의 겉에는 십자가 자수를 놓았다. 트리레그눔은 원형의 금직물로, 보석의 삼중관이 둘러 있으며 정수리 부분에는 십자가를 붙인 보석이 붙어 있다.

그림 2 – 추기경. 모자는 붉은색 비단이며, 챙이 살짝 위로 올라가 있다. 모자에서 밑으로 내려온 끈에는 술 장식이 달려 있다.

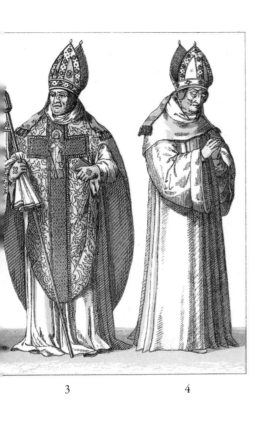

3 4

그림 3 · 4 − 총대주교와 주교. 총대주교는 무척 호화로운 장식이 들어간 전령
용 의상, 즉 로브를 입었다. 밑단이 둥근 로브는 민소매이지만,
어깨 부분이 그리 넉넉하지는 않다. 그 옆의 인물은 주교관 외에
는 주교다운 복장을 하고 있지 않다.

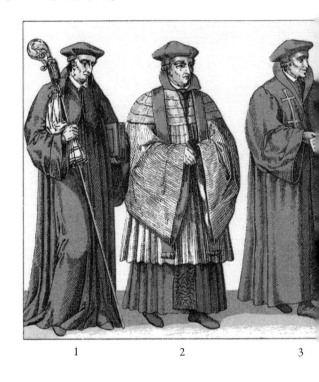

1 2 3

그림 1 – 베네딕트회 수도사. 손에 홀장을 들고 있는 것으로 미루어 대수도원
　　　의 원장임을 알 수 있다. 그들의 복장은 소매가 없는 검은색 견의와
　　　조금 튀어나온 두건으로, 그 위에 넉넉한 소매가 달린 검은색 사지(
　　　능직)의 제복을 입었다.

그림 2 · 5 – 교회 참사회원. 수도원의 계율 바깥에 있는 자와 정규 참사회원,
　　　둘로 나눌 수 있다. 경수대와 로브의 색 이외에 그들 복장에 큰
　　　차이가 없다.

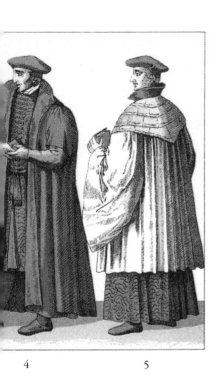

4 5

그림 3 – 성 발렌타인, 성 키란, 성 안투안에 봉헌하는 수도회 복장.

그림 4 – 간소한 복장을 봤을 때, 세속의 사람이다. 장식 끈이 달린 튜닉을 입고, 반소매가 달린 두꺼운 나사 소재의 외투를 어깨에 걸쳤다.

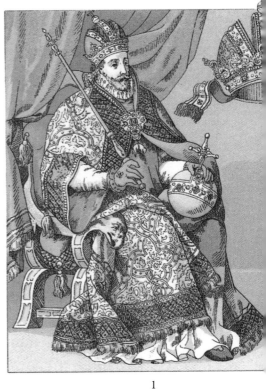

1

그림 1 ─ 신성로마제국 황제의 복장. 황제의 복장은 교황의 옷과 무척이나 비
　　　　슷했다. 황제는 장갑을 끼고 왼손을 십자가 아래 두었는데, 이것은
　　　　기독교의 영향 아래 세속에서 가장 높은 위치(황제)에 있음을 나타낸
　　　　다. 오른손에는 꽃 장식이 달린 긴 왕홀을 쥐고 있는데, 지휘권과 정
　　　　의를 나타낸다. 왕관은 루돌프 2세(1576년 즉위)부터 이 그림과 같은
　　　　형태의 것을 쓰게 되었다.

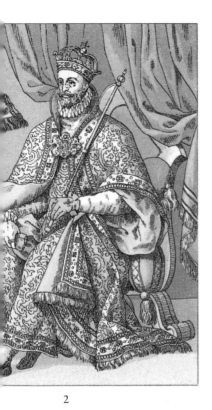

2

그림 2 - 로마의 왕. 신성로마제국의 황제는 혈통을 기초로 한 선거제로 뽑혔으며, 로마 교황이 대관식을 열었다. 대관식 전까지는 "황제"라고 불리지 않고 "로마 왕"이라고 불렸다. 로마 왕의 복장은 사제의 옷과는 그리 비슷하지 않았고 오히려 부유한 사람들의 복장에 가까웠다. 왕관의 형태는 단순했다.

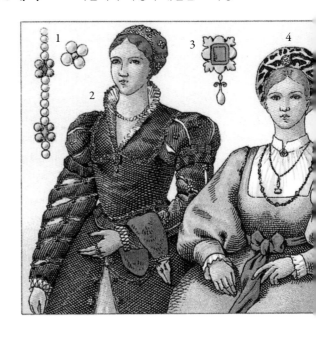

그림 1~3 – 귀부인 복장과 세부. 절개부가 있는 소매의 겉에 어깨 장식이 달렸다. 머리 장식은 진주가 달린 성긴 조직의 천이며, 몸통에는 사슬을 늘어뜨렸고 진주가 달린 벨트(그림 1)를 맸다. 금은 세공의 꽃 장식(그림 3)을 가슴께에 착용했다. 이 시대 귀부인들은 손목에 모피를 감아 붙였는데 목에 두르던 마프(원통형 방한구) 대신 사용한 것이다. 모피의 착용은 귀족의 특권이었다.

그림 4 – 귀부인의 복장. 금색 비단의 모양이 들어간, 검정 벨벳으로 만든 부푼 소매 드레스. 작은 옷깃이 붙은, 투명하게 비치는 가슴 장식. 브로치, 목걸이, 리본으로 치장했다.

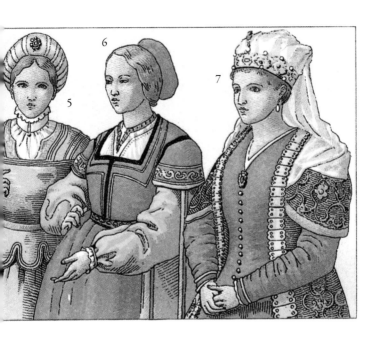

그림 5 – 젊은 귀부인. 새틴 머리쓰개 중앙에는 커다란 메달이 달려 있다. 잔주름이 잡힌 옷깃. 황색 새틴을 댄 벨벳 드레스를 입었다.

그림 6 – 네덜란드의 귀부인. 묶어서 올린 머리를 고리 모양의 장식으로 감쌌다. 목은 노출하지 않고 드레스는 어깨 장식이 달렸으며 소매 없이 걸쳐 입는 형태이다.

그림 7 – 카타리나 코르나노(키프로스의 공작부인). 베네치아 총독풍의 왕관을 쓰고 있다. 왕관에는 고급 비단 베일이 붙어 있으며 어깨 뒤까지 늘어뜨렸다. 안에 입은 드레스는 새틴 소재로, 진주 장식을 달았으며 벨벳으로 만든 겉옷은 자수와 금색 장식 끈, 진주로 치장했다.

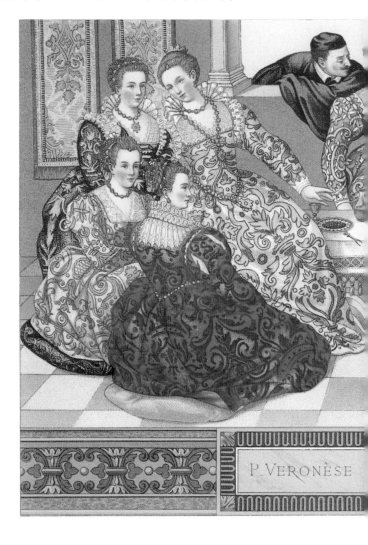

P. VERONÈSE

이 그림은, 베네로제가 그린 그림을 바탕으로 했다. 여성들이 이 그림에서 입고 있는 옷은 어디까지나 공적인 축제일에 입는 것으로, 그들은 세련된 분위기로 취향에 맞게 치장했다. 고리 형태의 장식 옷깃, 상반신과 소매는 보석과 금은으로 반짝이며 머리 장식, 목걸이, 가슴 부위도 보석이나 금은으로 장식했다. 베네치아 여성은 보통 국법에 따라 단색(검정) 옷만 착용하도록 정해져 있었기 때문에 그림처럼 화려한 치장을 하는 일이 없었다.

귀족이 입고 있는 빨간 「토가(겉옷)」는 총독이 입는 스타일로 소매가 넉넉하고, 금으로 만든 경수대는 가장 고귀한 계급의 귀족들만 사용할 수 있었으며 마찬가지로 빨간색 로브는 일반적으로 집행권을 지닌 사람의 표식이었다.

여섯 명의 귀부인은 베네치아 공화국의 6개의 도시를 나타내는데, 이 여섯 도시는 오래 전 전통을 그대로 따라 의인화되었기에 신화적인 의상 대신 당대의 의상을 입고 있다는 이야기도 있다.

번역 이지은

어릴 적에는 국문학자를 꿈꿨으나 대학에서 영어영문을 전공했고, 지금은 영미권 도서와 일본어권 도서를 두루 소개하는 번역가로 활동 중이다. 역서로는 『음악으로 행복하라』(공역), 『자신을 브랜딩하는 방법』, 『제복지상』, 『움직임으로 보는 민족의상 그리는 법』, 『디지털 배경 카탈로그』 등이 있다.

중세 유럽의 복장

초판 1쇄 인쇄 2015년 9월 20일
초판 1쇄 발행 2015년 9월 25일

저자 : 오귀스트 라시네
번역 : 이지은

펴낸이 : 이동섭
편집 : 이민규
디자인 : 이은영, 이경진
영업 · 마케팅 : 송정환
e-BOOK : 홍인표, 이문영
관리 : 이윤미

㈜에이케이커뮤니케이션즈
등록 1996년 7월 9일(제302-1996-00026호)
주소 : 121-842 서울시 마포구 서교동 461-29 2층
TEL : 02-702-7963~5 FAX : 02-702-7988
http://www.amusementkorea.co.kr

ISBN 979-11-7024-285-7 04600
ISBN 979-11-7024-317-5 04600(세트)

한국어판ⓒ에이케이커뮤니케이션즈 2015

Original Japanese title : CHUSEI YOROPPA NO FUKUSOU
Copyrightⓒ2010 Auguste Racinet, Maar-sha Publishing Co., Ltd.
Original Japanese edition published by Maar-sha Publishing Co., Ltd.
Korean translation rights arranged with Maar-sha Publishing Co., Ltd.,
through The English Agency (Japan) Ltd.

이 책의 한국어판 저작권은 일본 Maar-sha와의 독점 계약으로
㈜에이케이커뮤니케이션즈에 있습니다.
저작권법에 의해 한국에서 보호를 받는 저작물이므로 무단전재와 무단복제를 금합니다.

이 도서의 국립중앙도서관 출판예정도서목록(CIP)은
서지정보유통지원시스템 홈페이지(http://seoji.nl.go.kr)와
국가자료공동목록시스템(http://www.nl.go.kr/kolisnet)에서 이용하실 수 있습니다.
(CIP제어번호: CIP2015022971)

*잘못된 책은 구입한 곳에서 무료로 바꿔드립니다.